★453道有趣的邏輯訓練★

圖形思維測驗
強化大腦邏輯能力

沒有你找不到的題目，只有你想不到的答案！

張祥斌・主編

目錄

目錄

第 2 章　等式構圖

5

目錄

第3章　字母構圖

第 4 章　點線構圖

目錄

第 5 章　幾何構圖

目錄

目錄

第 8 章　事物構圖

第9章　組合構圖

前言

前言

　　隨著科技的發展和生活節奏的加快，現代人進入了這樣一個時代：文字讓人厭倦，讓人不過癮，需要圖片不斷刺激我們的眼球，激發我們的求知慾和觸動我們麻木的神經，因此有人說，閱讀進入了「讀圖時代」。

　　本書避免了單一的閱讀方式，以構圖主體要素分為 9 章，分別是數字構圖、等式構圖、字母構圖、點線構圖、幾何構圖、文字構圖、道具構圖、事物構圖和組合構圖。每一章內容既有重點，又兼顧整體思維。

　　數字構圖是以數字為構圖主體，屬於圖文並茂的數字遊戲。最常用的阿拉伯數字雖然只有 10 個——0、1、2、3、4、5、6、7、8、9，但它們豐富的內涵卻遠遠超出了人們的想像。圖形類數字遊戲對思維訓練具有積極的作用，被人們譽為「數字體操」，在世界上十分普及。

　　等式構圖是以等式為構圖主體，是一種賞心悅目的數字遊戲。很多數學知識都涉及等式，利用等式知識，可以出很多趣題。

　　字母構圖是一種字母邏輯遊戲，在西方世界廣為流傳，在英語迅速普及的今天，可以說是一種世界通用的「文字邏輯」。本書在參考大量海外同類圖書的基礎上，引進了很多以圖形為主的

字母邏輯遊戲題，以開闊讀者的眼界，培養另類思維。本書列舉的字母邏輯遊戲主要分為線條構成、間隔規律、正序運算、反序運算等。

點線構圖雖然聽起來有些陌生，但其實我們每個人從小就接觸過，我們小時候經常玩的「走迷宮」遊戲，就是比較典型的點線構圖遊戲。本書在精選了一些迷宮遊戲的同時，也選取了一些其他類型的題目，全面展現了點線構圖遊戲的魅力。

幾何構圖以幾何知識為主，學習幾何的讀者可以大顯身手，寓教於樂，進行一次卓有成效的思維訓練。

文字構圖包含豐富的語文知識，比如，字詞、成語、詩詞等，讀者可以圖文並茂的體會中文的魅力。

道具構圖是利用一些常見的道具進行思維訓練的益智遊戲，本書中主要的道具是火柴、棋子和撲克牌，在實踐中可以不拘一格，用其他常見的道具來進行思維訓練，比如，牙籤、大頭針、鈕扣、手寫數字卡片等，既容易操作，又非常實用。

事物構圖是以一些常見事物為構圖主體進行思維訓練的益智遊戲，比如，水果、茶杯、硬幣等，非常貼近生活，讀者容易理解並接受。

組合構圖是綜合性的圖形遊戲，構圖主體包括上述幾類遊戲中兩種以上的構圖要素，涵蓋各類知識，對提高綜合思維能力大有裨益。

前言

　　翻開本書，每一頁內容均可以體會到不同類別圖形思維遊戲所帶來的快樂，可以讓讀者在不同場合方便而輕鬆的閱讀。書中彙集了各領域中所有圖形思維遊戲的經典題目，內容循序漸進，不但可以培養讀者的圖形分析能力、圖形觀察能力、圖形認知能力，還可以讓讀者在娛樂中增加知識，在輕鬆中開拓思維視野。同時能讓讀者的邏輯思維不斷得到拓展，從而對思維模式的學習產生興趣，提高學習、工作的能力。相信本書會將讀者帶入一個圖形的魔法世界，讓大家在娛樂和遊戲中見識一下「腦力激盪」帶來的浪潮！

　　本書的完成，需要感謝參與編寫的諸位，他們分別是：劉海燕、徐雲華、馬雲茜、陳學慧、趙贇、王忠波、張國、何利軒、孟祥龍、修德武、郭春焱、劉波等（排名不分先後）。另外，對那些給我們提供幫助的人，在此一併致謝！

<div align="right">編者</div>

第 1 章　數字構圖

切分鐘面

有一個鐘的鐘面，將其切成你喜歡的任意 6 塊，而要使每塊切片中數字之和全部相等，應該怎麼切呢？

答案：

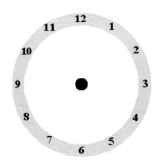 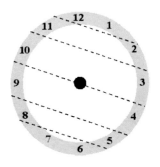

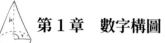
取代問號的數字

什麼數字能取代問號？

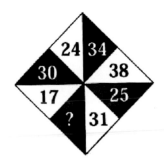

答案：21。所有直接相對的兩數之和均為 55。

數字之窗

問號處應為什麼數字？

答案：21。每行第 1 個、第 3 個數字之和為第 2 個數字。

數字模組

選擇哪個模組放入圖中最符合邏輯？

3	2	3	3	
2	2	3	2	
3	3	2	3	2
3	2	3	2	2
2	2	2	2	3

答案：D。構成正方形的數字橫豎排列相同。以正方形左上角的 3 為起點，填上後，橫豎的數字都是 32332。再以右下角的 3 為起點，填上後，橫豎的數字都是 32222。其他以此類推。

數字明星

問號處應為什麼數字？

答案：14。每個圖形中，第 1 行差值均為 7，第 2 行商值均為 4。

數字鍵盤

問號處應為什麼數字？

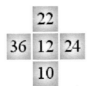

答案：20。3 行的公差依次為 5、6、7。

數字縱橫

問號處應為什麼數字？

答案：4。每一列第 1 個數與第 3 個數的和再拆分後相加，等於第 2 個數：$4 + 9 = 13$，$13 = 1 + 3 = 4$；$6 + 5 = 11$，$11 = 1 + 1 = 2$…

數字路口

問號處應為什麼數字？

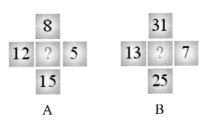

A B

答案：A 為 7，B 為 6。中間數字是其上下、左右數字之差。

答案：25。較小的數的平方，為對角線另一側的數。

數字十字架

問號處應為什麼數字？

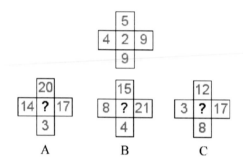

答案：A 為 17，B 為 11，C 為 4。左、右、上 3 個數之和除以下面的數字等於中間的數。

切割數字蛋糕

問號處應為什麼數字？

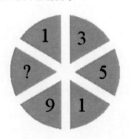

所缺的數

觀察下列圖中數之間的變化規律，問號處所缺的數是多少？

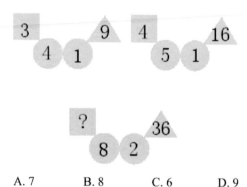

A. 7　　　　B. 8　　　　C. 6　　　　D. 9

答案：選 C。從前兩個圖形來看，兩個圓中數字的差乘以正方形中的數正好等於三角形中的數，$4 - 1 = 3$，$3 \times 3 = 9$；$5 - 1 = 4$，$4 \times 4 = 16$；故 $8 - 2 = 6$，（　）$\times 6 = 36$，（　）中填 6。

圖形代表的數字

找規律，你知道●、◤分別代表哪個數字嗎？

●	15	26
37	48	59
70	◤	92

A. ● 4　◤ 81

B. ● 4　◤ 80

C. ● 14　　◤ 84

D. ● 17　　◤ 85

答案：選 A。觀察可知：第 2 行減去對應的第 1 行的數字等於 33，故圓形的地方應填 4，這樣才能使得 37 − 4 ＝ 33。接下來觀察到，第一排的數字：26 − 15 ＝ 11；第二排的數字：48 − 37 ＝ 11，59 − 48 ＝ 11。可推知：後一項減去前一項的差都為 11，則三角形中的數字減去 70 等於 11，故填數字為 81，經檢驗，也符合 92 − 81 ＝ 11。

另外，圖形中圓圈為 4，三角形為 1，其他單元格數字用個位數，也能得出答案 A。

數字三角形（1）

仔細觀察下圖中上面的 2 個三角形，尋找其中的規律。然後根據規律計算出第三個三角形中問號處的三個數字。

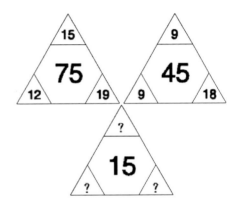

答案：最上角的問號是 3，左下角的問號是 6，右下角的問號是 17。規律為：中間數除以 5 得到最上角的數字，中間數的十位數與個位數相加得左下角的數字，中間數的十位數與個位數顛倒後除以 3 得右下角的數字。

數字三角形（2）

問號處應為什麼數字？

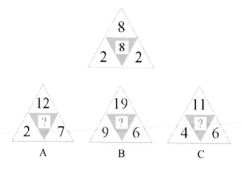

答案：A 為 6，B 為 8，C 為 2。以第一個圖形為例：$(8-2-2) \times 2 = 8$；$(12-2-7) \times 2 = 6$。

數字正方形

問號處應為什麼數字？

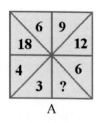 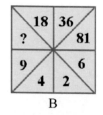

答案：A 為 2，B 為 54。A 中對角數字之商為 3，B 中對角數字之商為 9。

數字六邊形

問號處應為什麼數字？

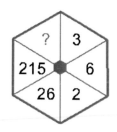

答案：7。垂線右側的數的三次方減 1，是對應的左側對角處的數字。

數字轉盤

問號處應為什麼數字？

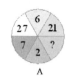 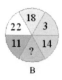 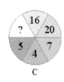

答案：A 為 9，B 為 10，C 為 28。圖形 A 中對角的數字相除等於 3，圖形 B 中對角的數字相減等於 8，圖形 C 中對角的數字相除等於 4。

數字方向盤

問號處應為什麼數字？

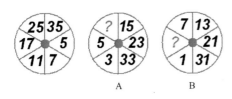

答案：A 為 9，B 為 3。從最小的一個數開始，按順時針方向，依次遞增 2、4、6、8、10。

數字地磚

問號處應為什麼數字？

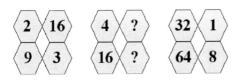

答案：8 和 4。每組上面兩個數相乘均等於 32，下面左側的數開方後為右側的數。

數字大廈之門

問號處應為什麼數字？

<table>
<tr><td>425</td><td>155</td><td>456</td></tr>
<tr><td>801</td><td>360</td><td>873</td></tr>
<tr><td>1159</td><td>475</td><td>1254</td></tr>
<tr><td>482</td><td>?</td><td>505</td></tr>
</table>

答案：115。橫行第三個數減第一個數的差的 5 倍，是第 2 個數字。

中心數字

下面每一組圖形都有它自己的規律。先把規律找出來，再把空缺的數字填進去。

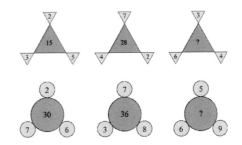

答案：在三角形的那組圖形中，外邊三角形中的 3 個數相乘，再除以 2，就得到中間三角形中的數字，因此，$3 \times 4 \times 6 \div 2 = 36$。在圓圈的那組圖形中，小圓圈中的 3 個數相加，再乘以 2，就得到大圓圈的數，因此，（5

23

+ 6 + 9)　×2 = 40。

數字螺旋

問號處應為什麼數字？

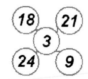

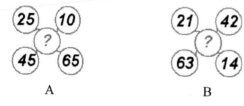

A　　　　　　B

答案：A 為 5，B 為 7。中間的數為
周圍 4 個數的最小公倍數。

數字金字塔

問號處應為什麼數字？

```
          66
       28    ?
     10   15   17
   4    3    9    5
```

答案：35。以最下面一行數字為例：
（4 + 3）+ 3 = 10；（3 + 9）+ 3 =
15；（9 + 5）+ 3 = 17。

數字金字塔之巔

問號處應為什麼數字？

```
        ?
      18  15
     6   3   5
   2   3   1   5
```

答案：270。從最下面一行看起，底
下的兩個數的積為上面的數，以此類
推。

數字向心力

問號處應為什麼數字？

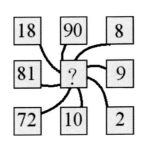

答案：9，對角線兩側的數相除，得中間數。

數字密碼本

問號處應為什麼數字？

10	11	5
1	25	7
7	6	?

答案：3。將圖形整體視為一個正方形，4 個角的 4 個數字之和，與每條邊中央 4 個數字之和均為 25，即中間的數字。

數字密碼集

問號處應為什麼數字？

A.

7	6	3	4	8	1
9	2	5	4	8	?
2	4	4	4	2	4

B.

5	3	2	6	5	3
5	2	3	4	0	7
2	4	?	2	4	2

C.

6	3	9	8	8	7
9	3	?	7	2	8
4	10	5	4	6	4

D.

1	7	2	8	9	3
7	5	4	8	3	5
6	4	8	3	?	6

答案：A 為 7，B 為 4，C 為 3，D 為 4。每組中每一列的第一個數與第二個數相加，再與第三個數相乘，結果完全一樣。

數字曲徑

問號處應為什麼數字？

答案：151，55。縱向相加結果為999。

數字大廈一角

問號處應為什麼數字？

4	8	2	6
9	6	5	3
16	18	17	2
10	15	5	5
9	12	7	?

答案：3。前兩個數之和除以第3個數等於第4個數。

數字八卦陣

這張圖中的數字之間有一種神祕的內在規律，你能看出來嗎？而問號處應該填什麼數字呢？

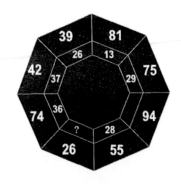

答案：9。把外環中的每個數字都看作1個兩位數，並把個位數與十位數相乘，再把所得結果加上1，填在對面的內環位置上。

畫正方形

下圖有兩個大正方形，每個正方形上有 1、2、3、4、5、6、7 這 7 個數字。請你把大正方形去掉，然後各畫 3 個相同的正方形，使每組的 3 個正方形完全將數字隔開，並且每個正方形內的數字之和相等。

答案：左圖正方形內各數之和為 19，右圖正方形內各數之和為 13。

魔術方陣

下圖中的數字，縱、橫、斜向相加的和數均為 15，如 7＋5＋3，6＋1＋8，6＋5＋4 等。現在要做一個和數為 16 的方陣，要求方陣中的 9 個數字也要完全不相同。請你畫出這個方陣。

答案：如下圖所示。

$$
\begin{array}{|c|c|c|}
\hline
6\frac{1}{3} & 7\frac{1}{3} & 2\frac{1}{3} \\
\hline
1\frac{1}{3} & 5\frac{1}{3} & 9\frac{1}{3} \\
\hline
8\frac{1}{3} & 3\frac{1}{3} & 4\frac{1}{3} \\
\hline
\end{array}
$$

27

方格填數的技巧

題目給出了幾個數字：3 個 2、3 個 3 以及 3 個 4。把它們分別填在下圖的 9 個正方形中，使每一行、每一列的各數的和相等。

答案：如下圖所示。

對調數字

對調兩個數字的位置，使圖中每一個黑色三角形上的 3 個數之和都能夠相等。你能很快完成嗎？

答案：對調數字 9 和 6 即可。

找不同的數字

請找出下面 9 個數字中與眾不同的數字。

答案：特別的數字是 11。規律是：其他數字都能被 7 整除，只有 11 不能。

雙行數獨

雙行數獨不像以前的九行九列的標準數獨，它只有兩行，總共只有 18 個小方格。請看下圖：

8				5	9	7	4	
	4	9	7	1				3

雙行數獨要求在每一行都得出現從 1～9 的數，還要求任何兩個鄰格內不能是相鄰的數字。如果有某格數字是 7，那麼在 7 的鄰格內就不能再出現 6 或 8。請你試一試。

答案：

8	2	6	3	5	9	7	4	1
6	4	9	7	1	5	2	8	3

刪除數字

請將數陣中的 5 個數刪掉，使每橫行、豎列的和相等。有趣的是，刪掉的 5 個數之和也與之相等。請問，應該刪掉哪幾個數字？

答案：應刪掉第 1 行的 6、第二行的 5、第三行的 4、第四行的 2、第五行中間的 3。

2	6	4	9	5
7	1	8	5	4
6	9	3	2	4
2	6	5	1	8
5	4	3	8	3

A 計畫

請將數陣中的 A 換成一個數，使每一個小正方形上的 4 個數之和都能相等。你知道這個數是幾嗎？

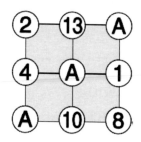

答案：圖中的字母 A 代表數字 5。

字母的值

求 A、B、C 的值。

12	21	A
B	13	19
20	16	C

答案：A 為 17，B 為 18，C 為 14。在任何橫線或豎線條裡的數字總和等於 50。

缺少的數字

數字表格中缺少的數字是什麼？

A	B	C	D	E
7	5	3	4	8
9	8	8	8	8
6	4	9	3	5
8	3	6	?	9

答案：2。$A \times B - D \times E = C$。

數字推理

題目中的問號可以用什麼數字代替？

A	B	C	D	E
8	2	6	3	4
5	3	4	2	3
9	1	7	3	5
7	6	8	3	?

答案：3。$(A + C) - (D \times E) = B$ 或者 $(A - B + C) \div D = E$。

表格填數

如下圖所示，請仔細觀察，尋找其中的規律，然後根據規律，在表格中的問號處填入合適的數字。

A	B	C	D	E
6	2	0	4	6
7	2	1	6	8
5	4	2	3	7
8	2	?	7	?

答案：問號處應填入數字1和9。圖中表格的規律是：B＋D＝E；E－A＝C。

兩個方框內的數字

圖中的兩個方框內的數字排列是有一定規律的。請你思考一下，上、下兩格標有「？」的方格內應該填什麼數字？

12	4	64
9	6	9
17	11	?

A	B	C	D	E	F	G
2	4	12	8	40	12	?

答案：上圖：「？」為36。從左至右，第一個數與第二個數的差的平方等於第三個數，即17－11的差是6，6的平方是36。

下圖：「？」為104。C是A＋B的兩倍，E是C＋D的兩倍，因此G是E＋F的兩倍，即（40＋12）×2＝104。

31

數字階梯

這是一個看似複雜的題目，有自認為是數學高手的人被這道題目搞得焦頭爛額，實際上並不難。你能推算出下一行的數字是什麼嗎？

1
11
21
1211
111221
312211
13112221
1113213211

答案：31131211131221。每一行數字就是對其上面一行數字的描述，說明如下：

第一行 1
第二行 11（1 個 1）
第三行 21（2 個 1）
第三行 1211（1 個 2、1 個 1）
第四行 111221（1 個 1、1 個 2、2 個 1）
第五行 312211（3 個 1、2 個 2、1 個 1）

第六行 13112221（1 個 3、1 個 1、2 個 2、2 個 1）
第七行 1113213211（1 個 1、1 個 3、2 個 1、3 個 2、1 個 1）
所以第八行是：31131211131221

簡單的序列

仔細觀察下面的圖片，其中隱藏了一個序列。請答出創造這個圖標的邏輯方法。

答案：它是由素數重疊放置在一起組成的。

23571113
17192329
31374143

數字組等式

利用下面圖形中的所有數字組成一個算式,使其等於 12。

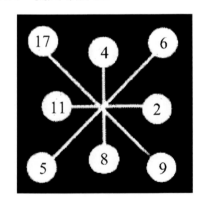

答 案:17 + 6 + 5 + 9 - (11 + 2 + 4 + 8) = 12。

數字連線

請將數字 1 ～ 8 填入下圖中的小圓圈,使每條直線連接的幾個數字之和都一樣。

答案:

33

前 9 個自然數

將前 9 個自然數填入下圖的 9 個方格中，使得任一行、任一列以及兩條對角線上的 3 個數之和互不相同，並且相鄰的兩個自然數在圖中的位置也相鄰。

答案：題目要求相鄰的兩個自然數在圖中的位置也相鄰，所以這 9 個自然數按照大小順序在圖中應能連成一條不相交的折線。經試驗有下圖所示的 3 種情況：

按照從 1～9 和從 9～1 的順序逐一對這 3 種情況進行驗算，只有第二種情況得到下圖的兩個解。

1	2	3
8	9	4
7	6	5

9	8	7
2	1	6
3	4	5

和都等於 21

在下圖的每個空格中填入不大於 12 且互不相同的 9 個自然數，使得每行、每列及每條對角線上的 3 個數之和都等於 21。

8		

答案：

8	2	11
10	7	4
3	12	6

和都等於 27

在下列各圖空著的方格內填上合適的數，使得每行、每列及每條對角線上的 3 數之和都等於 27。

(1)
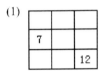

(2)
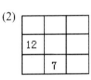

答案：

(1)

(2)

11	2	14
12	9	6
4	16	7

和都等於 48

在下圖空格中填入 7 個自然數，使得每行、每列及每條對角線上的 3 個數之和都等於 48。

	13	
		27

答案：

23	13	12
5	16	27
20	19	9

和都相等

在下圖的每個空格中填入一個自然數，使得每行、每列及每條對角線上的 3 個數之和都相等。

8	16	
20		

答案：

8	16	15
20	13	6
11	10	18

4 個數之和都相等

把 20 以內的質數分別填入下圖的○中，使得圖中用箭頭連接起來的 4 個數之和都相等。

答案：由上圖看出，3 組數都包括左、右兩端的數，所以每組數的中間兩數之和必然相等。20 以內共有 2、3、5、7、11、13、17、19 八 個 質數，兩兩之和相等的有 5 ＋ 19 ＝ 7 ＋ 17 ＝ 11 ＋ 13，於是得到下圖的填法。

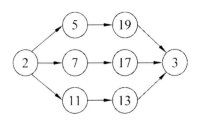

數字幻方

一個寫有數字的正方形如下圖所示。請你沿圖上的直線裁開，分成 4 塊，然後重新加以拼合，再一次得到正確的幻方，其每行、每列及兩條對角線上的和都等於 34。

1	15	5	12
8	10	4	9
11	6	16	2
14	3	13	7

答案：

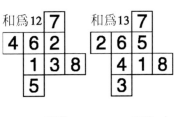

魔術風車

請將數字 1～8 分別填入下面風車形的空格之中，使此風車 4 個葉片上的數字總和都相等。你可以找出多少個答案呢？

答案：

和為 12

	7		
4	6	2	
	1	3	8
	5		

和為 13

	7		
2	6	5	
	4	1	8
	3		

和為 14

	2		
3	7	4	
	1	8	5
	6		

和為 15

	2		
1	8	6	
	3	7	5
	4		

四階魔術方塊

將編號從 1 ～ 16 的數字填入遊戲紙板的 16 個方格內，使得每行、每列以及兩條對角線上的和相等，且和為 34。

答案：解法很多，圖示其中一種。

16	5	2	11
3	10	13	8
9	4	7	14
6	15	12	1

對應的數

請將 0 ～ 21 中的 20 個不同的數字填入空格內（部分數已填），使每個數與它所對應的數之和都得 21。如 21 與它對應的數 0 的和為 21；1 與它對應的數 20 的和為 21，以此類推。特別限定所填的數中不出現 10 和 11，完成後每橫向、豎列相連的 6 個數之和都得 63。試試看，你能填出來嗎？

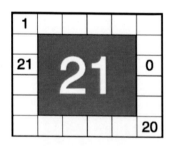

答案：

1	5	18	17	15	7
2					19
21		2	1		0
13					8
12					9
14	16	3	4	6	20

數字球

這裡 3 個數字球上的數字為 0～27，每個數字球上的數字之和均相等，請將 A～G 7 個空白處補上適當的數字。

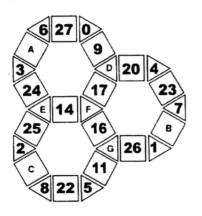

答案：A 為 21，B 為 10，C 為 19，D 為 13，E 為 15，F 為 18，G 為 12。

梅花填數

圖中梅花有 1 個花蕊和 5 個花瓣，花蕊和花瓣上稍大的白圓上分別填有數字 1～6。請將數字 7～36 分別填入其他 30 個小白圓中，使每個花蕊和花瓣上 6 數之和均等於 111。

答案：

數字移位

請把下圖中 1 ～ 32 的數字移動到適當的位置,使其相鄰兩數之和均為平方數(如 9、16、25…),想一想應如何移動?

答案:

週末填數

下圖中的 50 個小圓圈組成「週末」兩個字。請你將數字 1 ～ 50 填入小圓圈,使同一直線上相連的數字相加後都等於 100。

答案:

元旦填數

將 1～46 這 46 個數字分別填進「元旦」兩字上的空格裡，要求填後使每橫行和每豎行上的幾個數字加起來都等於 120。

答案：首先，應計算出 1～46 這 46 個數字的總和，即 n = 46 時，[n×(n + 1)]÷2 = 1081。再計算出「元旦」橫豎 11 行的數字和，即等於 120×11 = 1320。橫豎行有 9 個交叉處，它的數字在計算時都重複計算一次，這就增加了 1～46 這 46 個數字的總和，增加的數字和正好等於 1320 - 1081 = 239。因此，這 9 個交叉處填入的數字的總和等於 239。選擇 3、8、12、21、34、37、39、40、45 這 9 個數字，如下圖所示。

分數等式方陣

在下圖中分別填入，使每橫行、每豎列、每斜行的 3 個分數之和都相等。

答案：

$\frac{2}{15}$	$\frac{3}{5}$	$\frac{4}{15}$
$\frac{7}{15}$	$\frac{1}{3}$	$\frac{1}{5}$
$\frac{2}{5}$	$\frac{1}{15}$	$\frac{8}{15}$

立方體的 8 個頂點

在下圖所示立方體的 8 個頂點上標出 1～9 中的 8 個數字，使得每個面上 4 個頂點所標數字之和都等於 k，並且 k 不能被未標出的數整除。

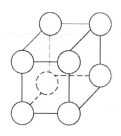

答案：設未被標出的數為 a，則被標出的 8 個數之和為 1＋2＋…＋9－a ＝ 45－a。由於每個頂點都屬於 3 個面，所以 6 個面的所有頂點數字之和為

6k ＝ 3×（45－a）

2k ＝ 45－a

2k 是偶數，45－a 也應是偶數，所以 a 必為奇數。

若 a ＝ 1，則 k ＝ 22；

若 a ＝ 3，則 k ＝ 21；

若 a ＝ 5，則 k ＝ 20；

若 a ＝ 7，則 k ＝ 19；

若 a ＝ 9，則 k ＝ 18。

因為 k 不能被 a 整除，所以只有 a ＝ 7，k ＝ 19 符合條件。

由於每個面上 4 個頂點上的數字之和等於 19，所以與 9 在一個面上的另外 3 個頂點數之和應等於 10。在 1、2、3、4、5、6、8 中，3 個數之和等於 10 的有 3 組：

10 ＝ 1＋3＋6 ＝ 1＋4＋5 ＝ 2＋3＋5

將這 3 組數填入 9 所在的 3 個面上，可得下圖的填法。

好玩的對稱遊戲

下圖中大部分的黑色方塊還未標示出來，但已知黑色方塊的分布對稱於圖中所畫的兩條虛線。除了黑色方塊

外，其餘空格部分將填入質數或是一質數的 3 次方，且總共只出現 3 種不同的數字，數字的分布也對稱於圖中的兩條虛線。現在請你把圖中的每一個數字找出來。

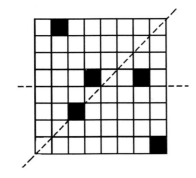

答案：由於黑色方塊與兩條相交成 45°的虛線成對稱，所以很快就可以找出所有黑色方塊的位置，其餘需要填入數字的空格就沒有多少個了。因為圍繞正中央方格四周的兩位數彼此間必須對稱，所以應為 XX 的形式，又需符合質數的條件，因此可推測該數為 11。應用相同的推理方式，可知在最外圍上的數字為 XYYX 的形式。

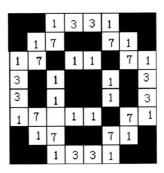

XYYX 這類數字必定為 11 的倍數，故不可為一質數，所以由題意得知該數字為 1331。

剩下的空格內必須填入互相成對的數字，為 XY 及 YX 的形式，因為必須是質數，所以滿足上列各項條件的數字有 13 與 31、17 與 71、37 與 73。但應注意，13 與 31 這組解不符合題目的要求。上頁圖中顯示的為其中的一個解，下圖為其餘 3 個解的左上角 3×3 方格的部分。

30 個數的總和

下圖的 30 個方格中，最上面的一橫行和最左面的一豎列的數已經填好，其餘每個格子中的數等於同一橫行最左邊的數與同一豎列最上面的數之和（如方格中 a = 14 + 17 = 31）。下圖填滿後，這 30 個數的總和是多少？

10	11	13	15	17	19
12					
14			a		
16					
18					

答案：先按圖意將方格填好，再仔細觀察，找出格子中數字的規律進行運算。

解法 1：

	10	11	13	15	17	19
12×6	12	11+12	13+12	15+12	17+12	19+12
14×6	14	11+14	13+14	15+14	17+14	19+14
16×6	16	11+16	13+16	15+16	17+16	19+16
18×6	18	11+18	13+18	15+18	17+18	19+18
		11×5	13×5	15×5	17×5	19×5

先算每一橫行中的偶數之和：

（12 + 14 + 16 + 18）×6 = 360

再算每一豎列中的奇數之和：

（11 + 13 + 15 + 17 + 19）×5 = 375

最後算 30 個數的總和：

10 + 360 + 375 = 745

解法 2：把每格的數算出填好。

先算出 10 + 11 + 12 + 13 + 14 + 15 + 16 + 17 + 18 + 19 = 145，再算其餘格中的數。經觀察可以列出下式：

10	11	13	15	17	19
12	23	25	27	29	31
14	25	27	29	31	33
16	27	29	31	33	35
18	29	31	33	35	37

（23 + 37）+（25 + 35）×2 +（27 + 33）×3 +（29 + 31）×4 =

$60×（1＋2＋3＋4）＝600$

最後算總和：

$145＋600＝745$

長方形框子裡最大的數

把從 1～100 的自然數如下圖那樣排列。在這個數表裡，把橫的 3 個數、豎的 2 個數，即一共 6 個數用長方形圍起來，這 6 個數的和為 81。在數表的別的地方，如上面一樣地框起來的 6 個數的和為 429，問此時長方形框裡最大的數是多少？

1	2	3	4	5	6	7
8	9	10	11	12	13	14
15	16	17	18	19	20	21
22	23	24	25	26	27	28
…	…	…	…	…	…	…
…	…	…	…	…	97	98
99	100					

答案：觀察已框出的 6 個數，10 是上面一行的中間數，17 是下面一行的中間數，10＋17＝27 是上下兩行中間數之和。這個中間數之和可以用 81÷3＝27 求得。

利用框中 6 個數的這種特點，求方框中的最大數。

$429÷3＝143$

$（143＋7）÷2＝75$ $75＋1＝76$

最大數是 76。

九數之和

將 1～1001 各數按下圖排列：

1	2	3	4	5	6	7
8	9	10	11	12	13	14
15	16	17	18	19	20	21
22	23	24	25	26	27	28
…	…	…	…	…	…	…
…	…	…	…	…	…	…
995	996	997	998	999	1000	1001

一個方形框中有 9 個數，要使這 9 個數之和等於：

1986　　2529　　1989

能否辦到？如果辦不到，請說明理由。

答案：仔細觀察，方框中的 9 個數裡，最中間的一個是這 9 個數的平均值，即中數。又因橫行相鄰兩數相差 1，是 3 個連續自然數。豎列 3 個數中，上下兩數相差 7。框中的 9 個數

45

之和應是 9 的倍數。

1. 1986 不是 9 的倍數，故不行。

2. 2529÷9 = 281，是 9 的倍數，但是 281÷7 = 40…1，這說明 281 在題中數表的最左一列，顯然它不能做中數，也不行。

3. 1989÷9 = 221，是 9 的倍數，且 221÷7 = 31…4，這就是說 221 在數表中第四列，它可做中數。這樣可求出所框九數之和為 1989，這是可以辦得到的，且最大的數是 229，最小的數是 213。

10,000 個數的總和

一張大紙上畫了 10,000 個小方格，每個小方格裡都寫了一個數，如下圖所示。你知道這 10,000 個數加起來的總和是多少嗎？

1	2	3	4	5	6	7	8	9	10	…	100
2	3	4	5	6	7	8	9	10	11	…	101
3	4	5	6	7	8	9	10	11	12	…	103
4	5	6	7	8	9	10	11	12	13	…	104
…											…
											…
											…
											…
99	100	101	102	103	104	105	106	107	108	…	198
100	101	102	103	104	105	106	107	108	109	…	199

答案：要求這 10,000 個數的總和，我們可以把每橫行（行）或每直行（列）的 100 個數的和分別計算出來，然後再求出這 100 行或 100 列的總和，就是 10,000 個數的總和。不過這樣計算太複雜了。

仔細觀察第一行的數是 1～100，這 100 個數的和是 5050。第二行的 100 個數的和恰好比第一行的 100 個數的和多 100；第三行的 100 個數的和恰好比第二行的 100 個數的和多 100；……第 100 行的 100 個數的

和恰好比第 99 行的 100 個數的和多 100。這樣我們可以求出第 100 行的 100 個數的和是

$5050 + 100 \times (100 - 1) = 14{,}950$

再求出這 100 行的 10,000 個數的總和是

$(5050 + 14950) \times 100 \div 2 = 1{,}000{,}000$

還可以做如下的計算：

我們知道，這 10,000 個數正好是 100 行、100 列，我們先看看 2 行、2 列這 4 個數的和是多少。

1	2
2	3

這 4 個數的和是：

$1 + 2 + 2 + 3 = 8$

8 正好是 $2 \times 2 \times 2$。

再看看 3 行、3 列這 9 個數的和是多少。

1	2	3
2	3	4
3	4	5

這 9 個數的和是：

$1 + 2 + 3 + 2 + 3 + 4 + 3 + 4 + 5 = 27$

27 正好是 $3 \times 3 \times 3$。

再看看 4 行、4 列這 16 個數的和是多少。

1	2	3	4
2	3	4	5
3	4	5	6
4	5	6	7

這 16 個數的和是：

$1 + 2 + 3 + 4 + 2 + 3 + 4 + 5 + 3 + 4 + 5 + 6 + 4 + 5 + 6 + 7 = 64$

64 正好是 $4 \times 4 \times 4$。

由上面的列舉可以得出：n 行、n 列的這些數的和就是 $n \times n \times n$。

要求 100 行、100 列的這 10,000 個數的和就是：

$100 \times 100 \times 100 = 1{,}000{,}000$

 第 1 章　數字構圖

第 2 章　等式構圖

○代表什麼數

○代表什麼數時，算式才成立？

○ × ○＝○＋○

答案：因為○＋○＝ 2× ○，所以○
＝ 2。原式為：2×2 ＝ 2 ＋ 2。

填數字，列等式

在方框內填上數字 1 ～ 9，使等式成
立，不能重複。

$$\square \div \square \times \square = \square \, \square$$
$$\square + \square - \square = \square$$

答案：

$$9 \div 3 \times 4 = 1 \, 2$$
$$5 + 8 - 7 = 6$$

乘除等式

將數字 0、1、3、4、5、6 填入下面的內，使等式成立，每個空格只填入一個數字，並且所填的數字不能重複。

$$\blacksquare \times \blacksquare = \blacksquare 2 = \blacksquare\blacksquare \div \blacksquare$$

答案：先看 $\blacksquare \times \blacksquare = \blacksquare 2$，乘積是個兩位數，個位數是 2，所給的數字 0、1、3、4、6 中只有 3×4 的個位數是 2，前面幾個可以填出來，3×4 = 12，餘下的 0、5、6 要組成一個兩位數除以一個一位數，商是 12 的除法算式，只能是 60÷5。

$$3 \times 4 = 12 = 60 \div 5$$

除法等式

把數字 1～9 填在方格裡，使等式成立，每個數字只能用一次。

$$\square \div \square = \square \div \square = \square\square\square \div \square\square$$

答案：一位數組成除法算式商相等的情況：4÷2 = 6÷3，6÷2 =

9÷3，8÷2 = 4÷1，所以可先填寫等式中的前 4 個數。如果先填 4÷2 = 6÷3，剩下的 1、5、7、8、9 要組成一個三位數除以一個兩位數，商是 23，即 $\square\;\square \times 2 = \square\square\square$，所得的積的個位一定是個雙數，只能填 8。試驗可知：79×2 = 158。如果先填 8÷2 = 4÷1，剩下的 3、5、6、7、9 不能組成一個三位數除以一個兩位數、商是 4 的除法算式，所以等式中的前 4 個數不能填 8÷2 = 4÷1。我們可以填 4÷2 = 6÷3。

$$4 \div 2 = 6 \div 3 = 158 \div 79$$
第一種情況

$$9 \div 3 = 6 \div 2 = 174 \div 58$$
第二種情況

趣湊算式

請把除去 7 以外的 1～9 中的 8 個數字，分別填入空格內，使之組成兩道含有四則運算的等式。試試看，做得到嗎？

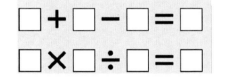

$$\square + \square - \square = \square$$
$$\square \times \square \div \square = \square$$

答案：僅舉一例為 $8 + 1 - 4 = 5$，$9 \times 2 \div 3 = 6$。

填算式

下面的算式是由 $1 \sim 9$ 這 9 個數字組成的，其中「7」已填好，請將其餘各數填入□，使得等式成立。

$$\square\square\square\square \div \square\square = \square - \square = \square - 7$$

答案：因為左端除法式子的商必大於等於 2，所以右端被減數只能填 9，由此可知左端被除數的百位數只能填 1，故中間減式有 $8-6$、$6-4$、$5-3$ 和 $4-2$ 這 4 種可能。經逐一驗證，$8-6$、$6-4$ 和 $4-2$ 均無解，只有當中間減式為 $5-3$ 時有如下兩組：

$128 \div 64 = 5 - 3 = 9 - 7$

或

$164 \div 82 = 5 - 3 = 9 - 7$

一個都不能少

將 0、1、$2 \cdots 9$ 這 10 個數字不遺漏、不重複，分別填入下面的空格中，組成三道算式，並使算式成立。

$$\square + \square = \square \quad \square - \square = \square \quad \square \times \square = \square\square$$

答案：解答這個問題，雖然要多做嘗試，但也要找對關鍵，否則費時費力也難以找到正確答案。

首先要確定 0 的位置。經過分析，加法、減法兩式不可能含有 0，否則數字會重複。0 只能在乘式的積中。$0 \sim 9$ 這 10 個數字中，兩數的乘積含有數字 0 的有：$2 \times 5 = 10$、$4 \times 5 = 20$、$6 \times 5 = 30$、$8 \times 5 = 40$，一共 4 個算式。這樣，就把嘗試的範圍縮小了。

經驗證，下面的算式符合要求：

$7 + 1 = 8 \quad 9 - 6 = 3 \quad 5 \times 4 = 20$

兩個算式

從 0 ～ 9，共有 10 個不同數字，分別填進下面的 10 個空格裡，使它們成為兩道正確的算式，應該怎樣填？

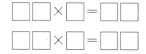

答案：數字 0 一定要寫在等號右邊的個位上。有 0 的這個式子，左邊一定要在個位上出現 5。

由此，透過試驗，可以得到下面的答案：

$15 \times 4 = 60$

$29 \times 3 = 87$

9 個□

把 1 ～ 9 這 9 個數字填到下面的 9 個「□」裡，組成 3 個等式（每個數字只能填一次）：

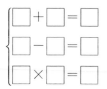

答案：如果從加法與減法兩個算式入手，那麼會出現許多種情形。如果從乘法算式入手，那麼只有兩種可能：$2 \times 3 = 6$ 或 $2 \times 4 = 8$，所以應從乘法算式入手。

因為在加法算式 □＋□＝□ 中，等號兩邊的數相等，所以加法算式中的 3 個□內的 3 個數的和是偶數；而減法算式 □－□＝□ 可以變形為加法算式 □＝□＋□，所以減法算式中的 3 個□內的 3 個數的和也是偶數。於是可知，原題加減法算式中的 6 個數的和應該是偶數。

若乘法算式是 $2 \times 4 = 8$，則剩下的六個數 1、3、5、6、7、9 的和是奇

數，不合題意；

若乘法算式是 $2 \times 3 = 6$，則剩下的六個數 1、4、5、7、8、9 可分為兩組：

$4 + 5 = 9$，$8 - 7 = 1$（或 $8 - 1 = 7$）

$1 + 7 = 8$，$9 - 5 = 4$（或 $9 - 4 = 5$）

所以答案為：

$7 + 1 = 8$

$9 - 4 = 5$（其中 1 和 7、4 和 5、2 和 3 可以對調）

$2 \times 3 = 6$

$4 + 5 = 9$

$8 - 7 = 1$（其中 4 和 5、7 和 1、2 和 3 可以對調）

$2 \times 3 = 6$

加減乘除

下面的式子裡，共有 5 個 6，在每兩個相鄰的 6 的中間都有一個空框：

$6 \square 6 \square 6 \square 6 \square 6 =$

把加、減、乘、除 4 個運算符號分別填進這 4 個空框，要使運算得數最大，應該怎樣填？

答案：因為 4 種算術運算都有，要使結果最大，只需使減去的數目最小，所以可採用下面的填法：

$6 \times 6 + 6 - 6 \div 6 = 41$

按照原來的題意，只能填加、減、乘、除符號，並且 4 個符號全要填，不能另添括號。如果允許添括號，可以得到更大的運算結果，例如

$6 \times (6 + 6) - 6 \div 6 = 71$

4 個等式都成立

將 1～9 這 9 個數字分別填入下面 4 個算式的 9 個□中，使得 4 個算式都成立。

$$\square + \square = 6 \qquad \square \times \square = 8$$
$$\square - \square = 6 \qquad \square\square \div \square = 8$$

答案：因為每個□中要填不同的數字，對於加式只有兩種填法：$1 + 5$ 或 $2 + 4$；對於乘式也只有兩種填法：1×8 或 2×4。加式與乘式的數字不能相同，搭配後只有兩種可能：

(1) 加式為 $1+5$，乘式為 $2×4$；

(2) 加式為 $2+4$，乘式為 $1×8$。

對於 (1)，還剩 3、6、7、8、9 這 5 個數字未填，減式只能是 $9-3$，此時除式無法滿足；

對於 (2)，還剩 3、5、6、7、9 這 5 個數字未填，減式只能是 $9-3$，此時除式可填 $56÷7$。答案如下：

$2+4=6$，$1×8=8$

$9-3=6$，$56÷7=8$

相鄰的一位數

在方框中填上 3 個相鄰的一位數，使算式成立。

$50-\square=\square×\square$

答案：我們首先對算式稍作變形，即 $\square×\square+\square=50$。要使這個等式成立，前面積的個位數字加上第三個方框中數字，和的個位必須是 0。然後寫出所有的一位數：1、2、3、4、5、6、7、8、9。符合條件的只有：$6×7+8=50$。所以原式為：

$50-8=6×7$。

連環等式

請將 0～9 這 10 個自然數填入□中，使之成為一道相等的連環等式。

$\square×\square÷\square+\square-\square=$
$\square×\square÷\square+\square-\square$

答案：$0×7÷5+9-1=4×3÷6+8-2$。

從 1 回到 1

$$1\ 2\ 3 = 1$$
$$1\ 2\ 3\ 4 = 1$$
$$1\ 2\ 3\ 4\ 5 = 1$$
$$1\ 2\ 3\ 4\ 5\ 6 = 1$$
$$1\ 2\ 3\ 4\ 5\ 6\ 7 = 1$$
$$1\ 2\ 3\ 4\ 5\ 6\ 7\ 8 = 1$$
$$1\ 2\ 3\ 4\ 5\ 6\ 7\ 8\ 9 = 1$$

請你不改變數字排列的順序，在每行中的各個數字之間加上算術運算符號，然後進行計算，使每行計算的結果都等於 1。如果需要先做加減，後做乘除，這時可以加上括號。如有必

要,也可以把兩個數字合併成兩位數計算。

答案:

$(1 + 2) \div 3 = 1$

$12 \div 3 \div 4 = 1$

$[(1 + 2) \times 3 - 4] \div 5 = 1$

$(1 \times 2 + 3 - 4 + 5) \div 6 = 1$

$\{[(1 + 2) \times 3 - 4] \div 5 + 6\} \div 7 = 1$

$[(1 + 2) \div 3 \times 4 + 5 + 6 - 7] \div 8 = 1$

$(1 \times 2 + 3 + 4 - 5 + 6 + 7 - 8) \div 9 = 1$

等式長蛇陣

用數字 $1 \sim 8$,分別組成結果為 333、666 的加法算式;用數字 $0 \sim 8$,組成結果為 999 的加法算式。

試試看,你能完成嗎?

$\square + \square\square + \square\square + \square\square\square = 333$

$\square + \square\square + \square\square + \square\square\square = 666$

$\square\square + \square\square + \square\square + \square\square\square = 999$

答案:整體估算,加數的百位上的數字應該與得數的百位數字為相鄰數字。再來思考一下個位上的數字,然後一一揭開謎底。

$3 + 15 + 47 + 268 = 333$

$1 + 23 + 64 + 578 = 666$

$10 + 52 + 63 + 874 = 999$

將相同數位上的數字交換位置,還可找出一些變式。

符號趣題

請在下列算式的空格內填入適當的運算符號,使它們的得數都是 100 的倍數,所填等式不得雷同。

$2 \square 46 \square 24 \square 6 = 100$

$2 \square 46 \square 2 \square 4 \square 6 = 100$

$2 \square 46 \square 2 \square 4 \square 6 = 100$

$24 \square 6 \square 2 \square 46 = 100$

$2 \square 4 \square 6 \square 2 \square 4 \square 6 = 200$

$2 \square 462 \square 4 \square 6 = 900$

答案:

$2 - 46 + 24 \times 6 = 100$

$2 + 46 \div 2 \times 4 + 6 = 100$

$2 \times 46 - 2 + 4 + 6 = 100$

$24 \times 6 + 2 - 46 = 100$

$2 + 4 \times 6 \times 2 \times 4 + 6 = 200$

$2 \times 462 - 4 \times 6 = 900$

方框填數

請在下圖中的 10 個空格內分別填入數字 1～10，使其中的各個算式都合理成立。

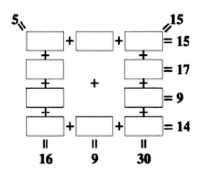

答案：

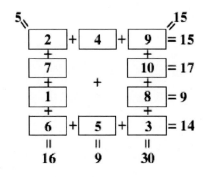

巧組等式

請在空格內填入相同的數字，組成 8 道相等的算式。你能很快填上嗎？

答案：空格內填 9。

巧填符號

請將數學符號 ＋－×÷ 填入下圖中的圓圈之中，使每一橫排和豎列的數字經過運算之後，會出現同樣的結果。

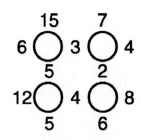

答案：如下圖所示，經過運算後，橫排與豎列的結果都等於 8。

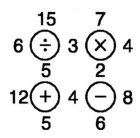

等式正方形

小小格子 16 個，一格算術符號一格數。請填上數字 1 ～ 8，使得橫豎等式都成立。

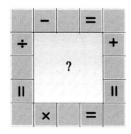

答案：

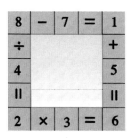

曲折等式

將數字 1 ～ 9 填入圖中空白處，依次運算（不按等式寫完後的四則運算規律），使等式成立。要求 9 個數字都要用到，且只能使用一次。

			−		66
+	×		−		=
13	12		11		10
×	+		+		−
×		+		×	×

答案：

7		3	−	4	66
+		×		−	=
13		12		11	10
×		+		+	−
2		1		9	6
÷	5	+		× 8	÷

57

縱橫等式

在第一行數字下面的空格裡填寫＋－×÷等運算符號，然後在符號下面的空格裡面再填寫上 1～9 中的一位數字……如此間隔出現，依次運算（不按等式寫完後的四則運算規律）。請完成這個「縱橫等式」。

9	+	5	×	2	−	3	=	25
							=	40
							=	20
							=	16
=		=		=		=		
18		40		10		54		

答案：

9	+	5	×	2	−	3	=	25
+		+		×		+		
2	+	9	−	3	×	5	=	40
−		×		+		×		
5	−	3	×	9	+	2	=	20
×		−		−		×		
3	+	2	×	5	−	9	=	16
=		=		=		=		
18		40		10		54		

填數字或符號

將下圖分為 3 個部分，看 A、B、C 各代表什麼數字或基本的數學符號。

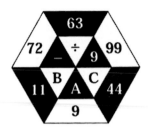

答案：A 為 7，B 為 ×，C 為 28。按對角線將六角形分為 3 部分。

為字母設定身分

為從 A～E 的字母設定正確的整數或數學符號，按順時針方向移動黑棋，順序計算，使內、外圈內的最後結果均等於 49。

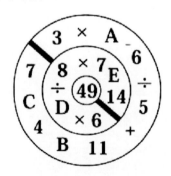

答案：A 為 7，B 為 ×，C 為 −，D 為 12，E 為 −，每一組都等於 49。

連續填數

請把 2、3、4、5、6、7、8 分別填入空格內，使之組成相等的算式。

□×□×□·□＝□□□

答案：5×6×7.8=234。

結果盡可能大

從 1～9 這 9 個自然數中選出 8 個填入下式的 8 個○內，使算式的結果盡可能大。

[○÷○×（○＋○）] − [○×○＋○−○]

答案：為使算式的結果盡可能大，應當使前一個中括號內的結果盡量大，後一個中括號內的結果盡量小。為敘述方便，將原式改寫為

[A÷B×（C＋D）] − [E×F＋G−H]

透過分析，A、C、D、H 應盡可能大，且 A 應最大，C、D 次之，H 再次之；B、E、F、G 應盡可能小，且 B 應最小，E、F 次之，G 再次之。於是得到 A ＝ 9，C ＝ 8，D ＝ 7，H ＝ 6，B ＝ 1，E ＝ 2，F ＝ 3，G ＝ 4，其中，C 與 D、E 與 F 的值可互換。將它們代入算式，得到

[9÷1×（8 ＋ 7）] − [2×3 ＋ 4 − 6] ＝ 131

花朵算式

下面這些由美麗花朵組成的算式，你能猜出這些花朵都表示什麼數嗎？

（1）

（2）

59

答案：在這道題中我們不能直接計算出結果，必須透過代換來進行推導，具體分析如下：

(1) 因為 🌼 ＋ 🌻 ＝ 12，根據 🌼 ＝ 🌻 ＋ 🌻，第一個算式可以轉換成 🌻 ＋ 🌻 ＋ 🌻 ＝ 12，因為 4 ＋ 4 ＋ 4 ＝ 12，於是我們就可以得出 🌻 ＝ 4，🌼 ＝ 4 ＋ 4 ＝ 8。

(2) 因為 🌷 － 🌱 ＝ 8，根據 🌱 ＋ 🌱 ＝ 🌷，第一個算式可以轉換成 🌱 ＋ 🌱 － 🌱 ＝ 8，我們發現 ＋ 🌱 － 🌱 抵消得 0，這樣 🌱 ＝ 8，🌷 ＝ 8 ＋ 8 ＝ 16。

樹葉算式

下面和各表示幾呢？

🍃 ＋ 🍃 ＋ 🍃 ＋ 🍁 ＋ 🍁 ＝ 19

🍁 ＋ 🍁 ＋ 🍃 ＋ 🍃 ＝ 16

🍃 ＝ （ 　 ）　　🍁 ＝ （ 　 ）

答案：這道題是透過比較上下兩個算式來推理的，具體分析如下：

🍃 ＋ 🍃 ＋ 🍃 ＋ 🍁 ＋ 🍁 ＝ 19

🍁 ＋ 🍁 ＋ 🍃 ＋ 🍃 ＝ 16

🍃 ＋ 🍃 ＋ 🍃 ＋ 🍁 ＋ 🍁 ＝ 19

🍃 ＋ 🍃 ＋ 🍁 ＋ 🍁 ＝ 16

首先我們來比較這兩個算式，為了便於比較，我們可以把第二個算式變成上頁左下圖所示，這樣進行對比我們發現上面的算式比下面的算式多加了一個 🍃，而得數多了 19 － 16 ＝ 3，因此我們就可以得出 🍃 ＝ 3，把 🍃 ＝ 3 代入第二個算式中可得：🍁 ＋ 🍁 ＋ 3 ＋ 3 ＝ 16，因為 5 ＋ 5 ＝ 10，那麼 🍁 ＝ 5。

水果兄弟

水果兄弟們也組成了各種不同的圖文算式，它們各代表一個數，你能猜出它們各代表幾嗎？

(1)

$$🍐 + 🍐 + 🍐 = 10-1$$

$$🍐 = (\quad)$$

(2)

$$12 + 🍎 + 🍎 = 20$$

$$🍎 = (\quad)$$

(3)

$$🍉 = 🍑 + 🍑 + 🍑 + 🍑$$

$$🍑 = 5 \qquad 🍉 = (\quad)$$

(4)

$$🍅 + 🍓 - 🍓 = 15+10$$

$$🍅 = (\quad)$$

答案：

(1) 因為 $🍐+🍐+🍐 = 10-1$，所以 $🍐+🍐+🍐 = 9$；又因為 $3+3+3 = 9$，所以 $🍐 = 9 = 3$。

(2) 根據 $12 +🍎+🍎 = 20$，因為 12 $+ 8 = 20$，那麼可以推出 $🍎+🍎 = 8$；因為 $4 + 4 = 8$，所以可以得出 $🍎 = 4$。

(3) 因為 $🍉 = 🍑+🍑+🍑+🍑$，$🍑 = 5$，這樣可以得出 $🍉 = 5 + 5 + 5 + 5 = 20$。

(4) 根據 $🍅 +🍓-🍓 = 15 + 10$，得 $🍅 +🍓-🍓 = 25$，觀察算式 $+🍓-🍓$，就相當於沒加也沒減還得 0，這樣就可以得出 $🍅 = 25$。

它們是什麼數字

和是一對好朋友，它們各代表一個數，你知道它們是幾嗎？

$$🐬 - 🍍 = 6 \qquad 🐬 + 🍍 = 12$$

$$🐬 = (\quad) \qquad 🍍 = (\quad)$$

答案：從第一個算式可以看出西瓜比鳳梨大 6，而鳳梨加上西瓜又得 12，我們把 10 以內符合要求的數分組列舉：10 和 4，9 和 3，8 和 2，7 和 1，發現只有 $9 + 3 = 12$ 符合要求，所以，西瓜 $= 9$，鳳梨 $= 3$。

找規律，選數字

$$81 - 9 = 72$$
$$882 - 9 = 873$$
$$8883 - 9 = 8874$$
$$88884 - 9 = $$ ●
$$888885 - 9 = $$ ■

你發現規律了嗎？你能直接說出 ●、■ 分別代表的數字嗎？

選出正確答案：

A. ● = 8875　　　■ = 88876

B. ● = 88875　　■ = 888876

C. ● = 88885　　■ = 88876

D. ● = 87875　　■ = 888876

答案：選 B。觀察運算的結果，個位上的數字依次增 1，8 的個數依次增 1。

填上運算符號

不改變數字順序，只在 12341234 中添上 ×、×、＋ 3 個運算符號，使其組成得 1177 的等式。

12341234=1177
　× × ＋

答案：$1 \times 23 \times 41 + 234 = 1177$。

相同分數

請在下面 2 個空格中填入相同的分數，使等式成立。你能很快填上嗎？

$2010 \times \square = 2010 + \square$

答案：

$$2010 \times 1\frac{1}{2009} = 2010 + 1\frac{1}{2009}$$

補上數字

把下面算式中缺少的數字補上。

```
    □ □ 9  0
  −   □ □ □
    ────────
      □  1
```

答案：一個四位數減去一個三位數，差是一個兩位數，也就是被減數與減數相差不到 100。四位數與三位數相差不到 100，三位數必然大於 900，四位數必然小於 1100。由此找出解決本題的突破口在百位數上。

1. 填百位與千位。由於被減數是四位數，減數是三位數，差是兩位數，所以減數的百位應填 9，被減數的千位應填 1，百位應填 0，且十位相減時必須向百位借 1。

2. 填個位。由於被減數個位數字是 0，差的個位數字是 1，所以減數的個位數字是 9。

3. 填十位。由於個位向十位借 1，十位又向百位借 1，所以被減數十位上的實際數值是 18，18 分解成兩個一位數的和，只能是 9 與 9，因此，減數與差的十位數字都是 9。

所求算式如下。

```
    1 0 9  0
  −   9 9  9
    ────────
      9  1
```

巧得 22

請你動動腦筋，看看下面算式中的國字各表示什麼數字時，算式才可以成立。注意，相同國字表示相同數字，不同國字表示不同數字。

限定：算式中不出現數字 0。

動腦-筋-動-腦-筋＝ 22

答案：可以寫出以下 7 種等式，即 41 － 7 － 4 － 1 － 7 ＝ 22；42 － 7 － 4 － 2 － 7 ＝ 22；43 － 7 － 4 － 3 － 7 ＝ 22；45 － 7 － 4 － 5 － 7 ＝ 22；46 － 7 － 4 － 6 － 7 ＝ 22；48 － 7 － 4 － 8 － 7 ＝ 22；49 － 7 － 4 － 9 － 7 ＝ 22。

奇妙算式

學習了 2、3、5 的倍數的特徵後，張老師給大家出了這樣一道非常有趣的算式。

想想看，它們各表示幾時，算式是正確的。

奇‧妙 × 奇 × 妙＝奇妙

答案：有兩種答案。

「奇」為 2，「妙」為 5。算式為：2.5×2×5 ＝ 25。

「奇」為 5，「妙」為 2。算式為：5.2×5×2 ＝ 52。

數字推理

請用 2、3、4、5、6、7 換下算式中的字，使附圖中的 4 個等式都能成立。相同國字表示相同數字，不同國字表示不同數字。

喜愛-喜歡＝ 1

歡喜 ÷ 喜愛＝ 2

歌頌-歌唱＝ 1

歌頌 ÷ 唱歌＝ 2

答案：26－25＝1；52÷26＝2；74－73＝1；74÷37＝2。

車馬炮之和

用中國象棋的車、馬、炮分別表示不同的自然數。如果：

車 ÷ 馬＝ 2　炮 ÷ 車＝ 4　炮-馬＝ 56

那麼：

車＋馬＋炮＝？

答案：車 ÷ 馬＝2，車是馬的2倍；炮 ÷ 車＝4，炮是車的4倍，是馬的8倍；炮-馬＝56，炮比馬大56。

馬＝56÷（8－1）＝8，炮＝56＋8＝64，車＝8×2＝16，車＋馬＋炮＝8＋64＋16＝88。

茶樓趣題

某茶樓的牆上有這樣兩道趣題：

(1)

茶可以清心也 ×2 ＝以清心也茶可

茶可以清心也 ×3 ＝可以清心也茶

茶可以清心也 ×4 ＝心也茶可以清

茶可以清心也 ×5 ＝也茶可以清心

茶可以清心也 ×6 ＝清心也茶可以

你知道「茶、可、以、清、心、也」這 6 個字各代表哪幾個數字嗎？

(2)

品茶可以清心也 × 品 ×9 ＋品 ×8 ＝品品品品品品品品

品茶可以清心也 × 茶 ×9 ＋茶 ×8 ＝茶茶茶茶茶茶茶茶

品茶可以清心也 × 可 ×9 ＋可 ×8 ＝可可可可可可可可

品茶可以清心也 × 以 ×9 ＋以 ×8 ＝以以以以以以以以

品茶可以清心也 × 清 ×9 ＋清 ×8 ＝清清清清清清清清

品茶可以清心也 × 心 ×9 ＋心 ×8 ＝心心心心心心心心

品茶可以清心也 × 也 ×9 ＋也 ×8 ＝也也也也也也也也

相同的國字代表相同的數字，不同的國字代表不同的數字。你能還原它們嗎？

答案：

(1) 茶可以清心也，分別是 1、4、2、8、5、7。

「茶」位於數字的首位，那麼「茶」不等於 0，也不可能大於 2，否則最後一個等式乘以 6 就會有進位，而題中已知最後一個等式沒有產生進位。故「茶」＝ 1。

再看第二個等式，乘以 3 尾數為 1，一眼便可以看出「也」等於 7。

接下來可知，2×7 ＝ 14，則「可」等於 4，剩下幾個數字很快便可以解答出來了。

也可以用另一種思路：

看出「茶＝1」之後，可以假設「茶可以清心也」為 X，由第三個等式可知，
(100000 ＋ X) ×3 ＝ 10X ＋ 1，解得 X ＝ 42,857，則「茶可以清心也」分
別是 1、4、2、8、5、7。

其實就是循環數演變出來的一道題目，如果你對循環小數比較熟悉，很輕易
就可以看出答案。從每個等式積的變化，可以看出「茶可以清心也」所代表
的 6 位數有規律的循環，聯想循環小數中，

$$1/7 = 0.\overset{\bullet}{1}4285\overset{\bullet}{7}$$
$$2/7 = 0.\overset{\bullet}{2}8571\overset{\bullet}{4}$$
$$3/7 = 0.\overset{\bullet}{4}2857\overset{\bullet}{1}$$
$$4/7 = 0.\overset{\bullet}{5}7142\overset{\bullet}{8}$$
$$5/7 = 0.\overset{\bullet}{7}1428\overset{\bullet}{5}$$
$$6/7 = 0.\overset{\bullet}{8}5714\overset{\bullet}{2}$$

進一步推理，就可以解得。

(2) 先看第一題，等式兩邊同時除以「品」，可以得到：「茶可以清心也」×9
＋ 8 ＝ 11111111，即可解出。

羊與狼

羊和狼在一起時，狼要吃掉羊，所以關於羊及狼，我們規定一種運算，用符
號△表示：

羊△羊＝羊　　羊△狼＝狼　　狼△羊＝狼　　狼△狼＝狼

以上運算的意思是：羊與羊在一起還是羊，狼與狼在一起還是狼，但是狼與
羊在一起便只剩下狼了。

小朋友總是希望羊能戰勝狼，所以我們規定另一種運算，用符號☆表示：

羊☆羊＝羊　羊☆狼＝羊

狼☆羊＝羊　狼☆狼＝狼

這個運算的意思是：羊與羊在一起還是羊，狼與狼在一起還是狼，但由於羊能戰勝狼，當狼和羊在一起時，它便被羊趕走而只剩下羊了。

對於羊或狼，可以用上面規定的運算作混合運算，混合運算的法則是從左到右，括號內先算，運算的結果或是羊，或是狼。

求下式的結果：

羊△（狼☆羊）☆羊△（狼△狼）

答案：羊△（狼☆羊）☆羊△（狼△狼）＝（羊或狼）△狼＝狼

世界盃

王經理和許多員工都是足球迷，世界盃期間不能在上班時間看直播，但很多員工都沒法安心工作，於是，王經理便以「世界盃」為題材，出了一道智力題，誰答對了，就讓誰到會議室看直播比賽。題目如下：

世＋界 × 界＝世界

（世＋杯）×（世＋杯）＝世杯

在上面的兩個橫式中，相同的國字代表相同的數字，不同的國字代表不同的數字。那麼「世＋界＋杯」等於多少？

沒想到，號稱「機靈鬼」的郝聰銘一下子就答出來了，他還出了一道類似的題目給王經理：

世世 × 界界＝杯世世杯

足足 × 球球＝足賽賽足

界界 × 界界＝世世賽賽

在上面的 3 個算式中，相同的國字代表相同的數字，不同的國字代表不同的數字。如果這 3 個等式都成立，那麼

世＋界＋杯＋足＋球＋賽＝？

當然，王經理也非等閒之輩，略微思索之後，寫出了正確答案。於是，這兩個球迷就在會議室裡過了一把足球癮。你知道這兩個題目的答案嗎？

答案：王經理的題目，可以從第二個算式入手，發現滿足要求的只有（8＋1）×（8＋1）＝81，於是，世＝8。這樣，第一個算式顯然只有 8＋9×9＝89，所以，世＋界＋杯＝8＋9＋1＝18。

至於郝聰銘列出的 3 個等式，可以從最後一個等式入手：能夠滿足「界界 × 界界＝世世賽賽」的只有 88×88＝7744，於是，界＝8，世＝7，賽＝4；這樣，不難得到第一個等式為：77×88＝6776，第二個等式為：55×99＝5445。所以，世＋界＋杯＋足＋球＋賽＝7＋8＋6＋5＋9＋4＝39。

樂呀樂

想想看，算式中的「樂」和「呀」表示幾時，這道等式能夠成立？

$$樂呀-樂＝88$$
$$樂＋呀樂＝88$$

答案：

$$97-9＝88$$
$$9＋79＝88$$

錯誤的圖形等式

哪一個等式是錯誤的？

A ⬚ + ⬚ + ⬚ = ⬚

B ⬚ + ⬚ + ⬚ = ⬚

C ⬚ + ⬚ + ⬚ = ⬚

答案：A。這是個圖像疊加問題。

△○□之和

已知△、○、□是 3 個不同的數，如果

△＋△＋△＝○＋○

○＋○＋○＋○＝□＋□＋□

△＋○＋○＋□＝60

那麼

△＋○＋□＝？

答案：由第一個和第二個算式可知，□是△的 2 倍，將它代入第三個算式中，就是 3 個△加 2 個○等於 60，而△＋△＋△＝○＋○，所以△＋△＋△＝○＋○＝60÷2＝30，△＝10，○＝15，□＝20。

△＋○＋□＝10＋15＋20＝45。

△○□加減法

已知：

○○＝□□□，□□＝△△△

求：

(1) ○○＋□＝？△

(2) ○○－□＝？△

(3) ○○○○－？□＝△△△△△△

答案：

(1) 因為：○○＝□□□，所以○○＋□＝□□□□。

又因為□□＝△△△，即○○＋□＝□□□□＝△△△△△△。

(2) 因為○○＝□□□，所以○○－□＝□□。

又因為□□＝△△△，即○○－□＝□□＝△△△。

(3) 因為○○＝□□□，所以○○○○＝□□□□□□。

又因為□□＝△△△，即△△△△△△＝□□□□。

所以原式變為□□□□□□－？□＝□□□□。可知：？為 2。

●▲■各代表什麼數

你能根據下面的 3 個算式，算出●、▲、■各代表什麼數嗎？

71

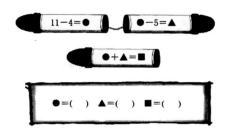

答案：根據第一個算式 $11-4=●$，可以得出 $●=7$；把 $●=7$ 代入第二個算式 $●-5=▲$，可得 $7-5=▲$，這樣可以得出 $▲=2$，最後根據第三個算式就能得出 $■=7+2=9$。

●▲★各代表幾

下面的符號各代表一個數，相同的符號代表相同的數，它們各代表幾呢？

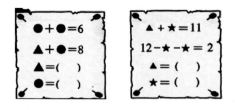

答案：根據兩個算式來進行推理，通常要先根據一個算式的得數推理出其中一個符號表示的數，然後再把這個得數代入另一個算式裡，求出另外一個符號表示的數。具體分析如下：

(1) 根據 $●+●=6$，因為 $3+3=6$，可推出 $●=3$，把 $●=3$ 替換 $▲+●=8$，可得到新的算式 $▲+3=8$，這樣就可得出 $▲=5$。

(2) 根據第二個算式 $12-★-★=2$，因為 $12-5-5=2$，那麼 $★=5$，那 $★=5$ 替換第一個算式 $▲+★=11$ 得 $▲+5=11$，這樣可得出 $▲=6$。

▲ ÷ □

如果

△＋△＝▲

○＝□＋□

△＝○＋○＋○＋○

那麼

▲ ÷ □＝？

答案：▲＝△＋△，△＝○＋○＋○＋○，所以▲＝○＋○＋○＋○＋○＋○＋○＋○＝ 8 個○。又因為○＝□＋□，即 8 個○＝ 16 個□；▲為 16 個□，▲ ÷ □＝ 16。

△等於多少

△和○分別代表 0 ～ 9 中的一個數，問△等於多少？

$$\triangle + \triangle + \triangle + \triangle = \bigcirc$$

A. 3 　　　 B. 7 　　　 C. 0

D. 4 　　　 E. 2 　　　 F. 5

答案：E。只有 2 才能讓等式右側是一個一位數。

⬭等於多少

▨和⬭分別代表 1～9 中的一個整數，問⬭等於多少？

$$▨ \times ⬭ = ▨$$

A. 6　　　　B. 1　　　　C. 2
D. 3　　　　E. 4　　　　F. 5

答案：B。1～9 中的 9 個整數中，任何數只有乘以 1 的時候，才能等於它本身。

□等於多少（1）

□代表 0～9 中的一個數，○△代表 10～99 中的一個兩位數，問□等於多少？

$$□ + □ = ○△$$

A. 1　　　　B. 3　　　　C. 4
D. 0　　　　E. 7　　　　F. 2

答案：E。6 個選項中，只有當這個數放入方形裡，得到的結果才能是兩位數。

□等於多少（2）

△□和代表 10～99 中的一個兩位數，問□等於多少？

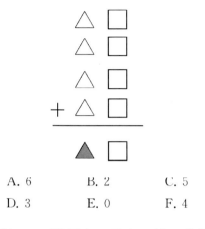

| A. 6 | B. 2 | C. 5 |
| D. 3 | E. 0 | F. 4 |

答案：E。選項中，只有 0 的 4 倍等於它自身。

☆、○分別等於多少

☆○代表 10 ～ 99 中的一個數，7 ○代表 70 ～ 79 中的一個數，問☆、○分別等於多少？

答案：○ = 5，☆ = 2。0 ～ 9 中的 10 個整數中，只有 0 和 5 的 3 倍的數字個位數可能是它本身。等式結果

的十位數是 7，所以排除 0，便可知答案。

各代表什麼數字

根據下面的算式，你知道、、各代表什麼數字嗎？

答案：根據第三個算式「圓柱體＋圓柱體＝球」，可以替換第一個算式中的球可得：正方體＋圓柱體＋圓柱體 = 10。我們把這個算式和第二個算式「圓柱體＋正方體＝8」進行比較，發現多了一個圓柱體，而得數多了「10 - 8 = 2」，這樣就可以得出：圓柱體 = 2。根據第三個算式就得：球 = 2 + 2 = 4。根據第一個算式得：正方體＋ 4 = 10。於是可推出：正方體 = 6。因此，正方體 = 6，球 = 4，圓柱體 = 2。

字母換數

當 A、B、C、D 4 個字母換成 4 個數字時，等號後的乘積便合理成立。你知道是哪 4 個數字嗎？

$$A \times B \times C = 30$$
$$B \times C \times D = 36$$
$$C \times D \times A = 90$$

答案：A ＝ 5，B ＝ 2，C ＝ 3，D ＝ 6。3 個算式是：5×2×3 ＝ 30；2×3×6 ＝ 36；3×6×5 ＝ 90。

好事成雙

你來猜猜看，算式中的字母表示幾時，兩個等式能夠同時成立？只看第一個算式，能夠滿足它的答案有好幾個。而讓第二個算式成立則要動一番腦筋了。快來試一試吧。

$$AAA － BBB ＝ 222$$
$$BB ＋ BA ＋ AA ＝ 222$$

答案：888 － 666 ＝ 222；66 ＋ 68 ＋ 88 ＝ 222。

符號代數

下圖中有 9 個符號，分別代表自然數 1～9。其中的「*」代表運算符號＋－×÷。你能根據這些條件確定圖中每個符號所代表的數字嗎？

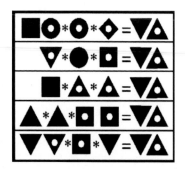

答案：圖中這些符號所代表的算式分別如下所示。

$$64 \div 4 ＋ 9 ＝ 25$$

$$8 \times 3 ＋ 1 ＝ 25$$

$$6 \times 5 － 5 ＝ 25$$

$$7 ＋ 7 ＋ 11 ＝ 25$$

$$28 － 1 － 2 ＝ 25$$

10 個兄弟玩翹翹板

下圖中，0、1、2、3、4、5、6、7、8、9 共 10 個兄弟玩翹翹板，8

和 6 先坐在一頭,讓哪兩個兄弟坐在另一頭,才能使翹翹板平衡?

答案:右邊 8 + 6 = 14,左邊只能放 9 和 5,因為 9 + 5 = 14。

一個□等於幾個○

下圖中,□和○數量不等,則一個□等於幾個○?

答案: 兩 個 △; △ △ = ○○○○○○,所以△=○○○。3 個△。又因為△△△=□□□,所以□=△,即□=○○○。

最大的球的重量是多少

下圖中有大小不同的球體,請問最大

的球的重量是多少?

答案:圖 1 中左右各拿走兩個小黑球,天平依舊平衡,小黑球的重量可以看出就是 48g。3 個小白球的重量等於兩個小黑球,即:48×2 = 96 (g)。每個小白球的重量就是:96÷3 = 32 (g)。最大的球的重量等於 4 個小白球的重量,就是:32×4 = 128 (g)。

要站幾隻小鳥

請看下頁圖,右邊要站幾隻小鳥翹翹板才能平衡?

答案:1 隻小兔的重量等於 6 隻鳥的重量,右邊要放 6 隻鳥,翹翹板才能保持平衡。

應放幾個小方塊

下圖中第三個盤子應放幾個小方塊才能保持平衡？

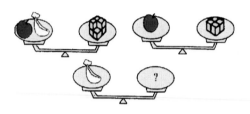

答案：1 根香蕉的重量等於 3 個方塊的重量，右邊要放 3 個方塊，天平才能保持平衡。

一顆五角星等於幾個圓

根據下圖，想一想，一顆五角星等於幾個圓？

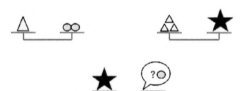

答案：由圖知道，1 個三角等於 2 個圓，1 顆五角星等於 3 個三角，那麼，3 個三角等於 6 個圓，所以，1 顆五角星等於 3 個三角等於 6 個圓，

即，1 顆五角星等於 6 個圓。

圖形轉換

下圖中如何進行圖形轉換？

$$\bigcirc = \blacksquare\blacksquare\blacksquare \qquad \bigcirc = \blacktriangle\blacksquare\blacksquare$$

$$\bigcirc = (\qquad) \blacktriangle$$

答案：由圖知道，1 個圓等於 6 個方塊，1 個圓等於 1 個三角和 4 個方塊，我們發現多了 1 個三角，少了 2 個方塊，說明 1 個三角等於 2 個方塊，也就是 2 個方塊可以換 1 個三角，那麼 6 個方塊就可以換 3 個三角，因為 1 個圓等於 6 個方塊，所以 1 個圓等於 3 個三角。

喜歡

在下圖所示的算式中，每一個國字代表一個數字，不同的國字代表不同的數字。那麼「喜歡」這兩個國字所代表的兩位數是多少？

$$
\begin{array}{r}
喜\ 歡 \\
喜\ 歡 \\
+\quad 喜\ 歡 \\
\hline
人\ 人\ 喜
\end{array}
$$

答案：首先看個位，可以得到「歡」是 0 或 5，但是「歡」是第二個數的十位，所以「歡」不能是 0，只能是 5。再看十位，「歡」是 5，加上個位有進位 1，那麼，加起來後得到的「人」就應該是偶數，因為結果的百位也是「人」，所以「人」只能是 2；由此可知，「喜」等於 8。所以，「喜歡」這兩個國字所代表的兩位數就是 85。

努力學習

在下列各加法算式中，相同的國字代表相同的數字，不同的國字代表不同的數字，求出這個算式。

$$
\begin{array}{r}
努 \\
努\ 力 \\
努\ 力\ 學 \\
+\quad 學\ 力\ 學\ 習 \\
\hline
5\ 4\ 3\ 2
\end{array}
$$

答案：由千位看出，努＝4。由千、百、十、個位上都有「努」，5432－4444＝988，可將豎式簡化為左下式。同理，由左下式看出，力＝8，988－888＝100，可將左下式簡化為下中式，從而求出：學＝9，習＝1。滿足條件的算式如下式：

$$
\begin{array}{r}
\text{力} \\
\text{力學} \\
+\ \text{力學習} \\
\hline
9\,8\,8
\end{array}
\qquad
\begin{array}{r}
\text{學} \\
\text{學習} \\
+\ \text{學習} \\
\hline
1\,0\,0
\end{array}
\qquad
\begin{array}{r}
4 \\
4\,8 \\
4\,8\,9 \\
+\ 4\,8\,9\,1 \\
\hline
5\,4\,3\,2
\end{array}
$$

祝你好啊

下面的算式中每一個國字代表一個數字，不同的國字代表不同的數字，當它們各代表什麼數字時，算式才成立？

$$
\begin{array}{r}
\text{祝 你 好 啊} \\
-\quad\ \text{好 啊 好} \\
\hline
\text{祝 你 好}
\end{array}
$$

答案：由於被減數的千位是「祝」，而減數與差的千位是 0，所以「祝＝1」至少是「祝你好」的 10 倍，所以「好啊好」至少是「祝你好」的 9 倍，於是，好＝9。

再從個位數字看出：啊＝8，從十位數字看出：你＝0。

奧林匹克競賽

下面豎式中每個國字代表一個數字，不同的國字代表不同的數字，求被乘數。

$$
\begin{array}{r}
\text{奧 林 匹 克 競 賽} \\
\times\qquad\qquad\ \text{賽} \\
\hline
\text{數 數 數 數 數 數}
\end{array}
$$

答案：由於個位上的「賽×賽」所得的積不再是「賽」，而是另一個數，所以「賽」的取值只能是 2、3、4、7、8、9。

下面採用逐一試驗的方法求解。

1. 若「賽＝2」，則「數＝4」，積＝444444。被乘數為 444444÷2＝222222，而被乘數各個數位上的數字各不相同，所以「賽≠2」。

2. 若「賽＝3」，則「數＝9」，仿（1）討論，也不行。

3. 若「賽＝4」，則「數＝6」，積＝666666。被乘數為 666666÷4 得不到整數商，不合題意。

4. 若「賽＝7」，則「數＝9」，積＝999999。被乘數為 999999÷7＝142857，符合題意。

5. 若「賽」為 8 或 9，仿上討論可知，不合題意。

所以，被乘數是 142857。

巧解數字謎

下圖的等式中，不同的國字表示不同的數字，如果「巧＋解＋數＋字＋謎＝30」，那麼，「數字謎」所代表的三位數是 _____。

$$
\begin{array}{r}
謎 \\
字\ 謎 \\
數\ 字\ 謎 \\
解\ 數\ 字\ 謎 \\
+\quad 賽\ 解\ 數\ 字\ 謎 \\
\hline
巧\ 解\ 數\ 字\ 謎
\end{array}
$$

答案：「謎」、「字」只能取 0 或 5。如果「謎＝0」，「字」也要取 0，不合題目

要求，所以「謎＝5」。3 個字加上 2 是 10 的倍數，所以「字＝6」。2 個數加上 2 是 10 的倍數。所以「數」為 4 或 9，如果「數」為 4，那麼「解＋1＝10」，所以「解＝9」。但這時「巧＝30-9-4-6-5＝6」，與「字」相同，不合題意。因此「數＝9」，「解＋2＝10」，所以「解＝8」，「巧＝30-8-9-6-5＝2」，所以「數字謎」所代表的三位數是 965。

奧林匹克

確定下式中各國字代表的數字，使算式成立：

```
      克 匹 林 奧
  4 ) 奧 林 匹 克
      奧
      ─────
        林
        4
      ─────
        3 匹
        克 奧
      ─────
          3 克
          3 克
      ─────
            0
```

答案：由於 4 與「克」的積為一位數「奧」，可推斷：奧＝8，克＝2。

式中又有：

4× 林＝克奧＝ 28

可知：

林＝ 7

式子中「匹 ×4 ＝ 4」，得出

匹＝ 1，克＝ 2

6 個 A

在下面這兩個加法算式中，每個字母都代表 0 ～ 9 中的一個數字，而且不同的字母代表不同的數字。請問 A 代表哪一個數字？

```
  A A A          A A A
  B B B          D D D
+ C C C        + E E E
─────────      ─────────
F G H I        F G H I
```

答案：A＋B＋C 或 A＋D＋E 都不可能大於 27（即 9＋9＋9）。因為 G、H 和 I 代表不同的數字，所以，右列要給中列進位一個數，而中列也要給左列進位一個數，並且這兩個進位的數不能相同。在一列的和小於或等於 27 的情況下，唯一能滿足

這種要求的是一列的和為 19。因此 A＋B＋C 或 A＋D＋E 必定等於 19。於是 FGHI 等於 2109。排除了 0、1、2、9 這 4 個數字之後，哪 3 個不同數字之和為 19 呢？經過試驗，可以得出這樣的兩組數字：4、7、8 與 5、6、8。因此 A 代表 8。兩種可能的加法是：

```
    8 8 8              8 8 8
    7 7 7        和    6 6 6
 +  4 4 4           + 5 5 5
 ─────────          ─────────
  2 1 0 9            2 1 0 9
```

D＋G 等於多少

下圖所示的減法算式中，每個字母代表一個數字，不同的字母代表不同的數字。那麼 D＋G 等於多少？

```
   A B C B D
 -   E F A G
 ───────────
     F F F
```

答案：先從最高位看，顯然 A＝1，B＝0，E＝9；接著看十位，因為 E 等於 9，說明個位有借位，所以 F 只能是 8；由 F＝8 可知，C＝7；

這樣，D、G 有 2、4，3、5 和 4、6 這 3 種可能。所以，D＋G 就可以等於 6、8 或 10。

乘法豎式

先確定字母的值，然後在□內填入適當的數字，使下式的乘法豎式成立。

```
         6 A B
     ×   C D E
     ─────────
         □ F □
       □ □ □ G
     □ 5 □ 5
   ─────────────
   □ □ 5 □ 4 □
```

答案：由被乘數大於 500 可知，E＝1。由於乘數的百位數與被乘數的乘積的末位數是 5，故 B、C 中必有一個是 5。若 C＝5，則有 6□□×5＝（600＋□□）×5＝3000＋□□×5。

不可能等於□5□5，與題意不符，所以 B＝5。再由 B＝5 推知 G 為 0 或 5。若 G＝5，則 F＝A＝9，此時被乘數為 695，無論 C 為何值，它與 695 的積不可能等於□5□5，與

題意不符，所以，G＝0，F＝A＝4。此時已求出被乘數是 645，經試驗只有 645×7 滿足 □5□5，所以 C＝7；最後由 B＝5、G＝0 可知，D 為偶數，經試驗可知，D＝2。

下式為所求豎式。

$$
\begin{array}{r}
645 \\
\times\ 721 \\
\hline
645 \\
1290\ \ \\
4515\ \ \ \\
\hline
465045 \\
\end{array}
$$

此類乘法豎式題應根據已給出的數字、乘法及加法的進位情況，先填比較容易的未知數，再依次填其餘未知數。有時某未知數有幾種可能取值，需逐一試驗決定取捨。

首位變末位

在下面這個乘法算式中，每個字母代表 0～9 中的一個數字，而且不同的字母代表不同的數字。有趣的是把被乘數的首位數字移作末尾數字，就變成了積。

$$
\begin{array}{r}
ABCDEF \\
\times M \\
\hline
BCDEFA \\
\end{array}
$$

M 代表哪一個數字？

提示：選擇 M 和 A 的值以判定其他字母的相應值。

答案：M 大於 1，M×A 小於 10，因此，如果 A 不是 1，則 M 和 A 是下面

兩對數字中的一對。

(1) 2 和 4。

(2) 2 和 3。

以 M 和 A 的這些數字代入算式，我們尋求 F 的值，使得 M×F 的末位數為 A。為了尋求適當的 F 值，我們還得尋求 E 的值，使得 M×E 加上進位的數字後末位數為 F。如此逐步進行，我們會發現：在 (1) 的情況下，當 M = 2 時，D 不會有合適的數值，而當 M = 4 時，D 或 E 不會有合適的數值；在 (2) 的情況下，當 M = 2 時，F 不會有合適的數值，但當 M = 3 時，出現一個合適的乘法算式：

$$\begin{array}{r} 285714 \\ \times 3 \\ \hline 857142 \end{array}$$

上述推理是假定 A 不是 1。如果 A 是 1，則 M 和 F 一個是 7，另一個是 3。當 M 是 7 時，E 和 F 都是 3；但當 M 是 3 時，則出現一個合適的乘法算式：

$$\begin{array}{r} 142857 \\ \times 3 \\ \hline 428571 \end{array}$$

所以無論哪一種情況，M 都是代表數字 3。

怎麼看都相等

數字 0、1、2、3 的英文讀法和中文讀法對照如下：

ZERO 零

ONE　一

TWO　二

THREE　三

4 個數字 0、1、2、3 可以組成一道等式：

$0 + 1 + 2 = 3$。

用英文表達，並且寫成豎式，成為

$$\begin{array}{r} \text{ZERO} \\ \text{ONE} \\ +\quad\text{TWO} \\ \hline \text{THREE} \end{array}$$

巧得很，如果讓這道豎式中的每個英文字母換成一個適當的數字，不同字母換成不同的數字，剛好也能得到正確的算式。應該怎樣換呢？

答案：可以有兩種不同換法，結果分別得到下面兩個算式。

$9635 + 586 + 145 = 10366$

$9635 + 546 + 185 = 10366$

首先，從四位數 ZERO 加上兩個三位數，得到五位數 THREE，而且不同字母表示不同的數字，可知

$Z = 9$，$TH = 10$

其次，從末位數字相加，得到

$O = 5$ 或 $O = 0$

字母 O 又是三位數 ONE 的首位數字，不能為零，所以

$O = 5$

大家會發現數字 0、1、5、9 各自替換哪個字母。

還剩下百位數相加和十位數相加的情形，乾脆把它們放在一起考慮。注意進位，並且利用已有戰果，可知

ER ＋ 5N ＋ 1W ＋ 1 ＝ 1RE

即

$(E×10 ＋ R) ＋ (50 ＋ N) ＋ (10 ＋ W) ＋ 1 ＝ 100 ＋ R×10 ＋ E$

將上式變形，得到

$(E×10 ＋ R) － R×10 － E ＝ 100 － (50 ＋ N) － (10 ＋ W) － 1$

$(E － R) ×9 ＝ 39 － (N ＋ W)$

從上面的等式可以看出，「39 －（N ＋ W）」應該是 9 的倍數。

因為數字 0、1、5、9 已經有了得主，只需在剩下的數字裡分析，所以 N ＋ W 至少等於 2 ＋ 3，至多等於 7 ＋ 8。因而

4 ＜ N ＋ W ＜ 16

由此推出

23 ＜ 39 －（N ＋ W）＜ 35

在 23 和 35 之間，9 的倍數只有一個，那就是 27。所以

$(E － R) ×9 ＝ 39 － (N ＋ W) ＝ 27$

這樣就得到

E － R ＝ 3

N ＋ W ＝ 12

又找出兩個新的簡單關係式。

因為可選的數字只有 2、3、4、6、7、8，其中不同兩數之和為 12 的，只有 4 和 8，所以 N 和 W 的值只有兩種可能：

N＝4，W＝8

或者

N＝8，W＝4

數字 4 和 8 又有了歸屬，可用的字母
只剩 2、3、6、7 了。其中滿足兩數
之差為 3 的，只有 6 和 3。所以

E＝6，R＝3

這樣一來，每個字母換成什麼數字，
都已完全確定。

最後有兩解，而且只有兩解。

除法豎式

先確定字母的值，然後在□內填入適
當數字，使左下方的除法豎式成立。

$$
\begin{array}{r}
A\,B\,C\,5 \\
\square\square\,)\overline{D\,\square\square\square\square\square} \\
\underline{E\,F} \\
G\,\square\square \\
\underline{H\,\square} \\
\square\square \\
\underline{\square\square} \\
0
\end{array}
$$

答案：根據除法豎式的特點可知，B
＝0，D＝G＝1，E＝F＝H＝9，

因此除數應是 99 的兩位數的約數，
可能取值有 11、33 和 99，再由商的
個位數是 5 以及 5 與除數的積是兩位
數，得到除數是 11，進而可知 A＝
C－9。至此，除數與商都已求出，
其餘未知數都可填出（見下式）。

$$
\begin{array}{r}
9\,0\,9\,5 \\
11\,)\overline{1\,0\,0\,0\,4\,5} \\
\underline{9\,9} \\
1\,0\,4 \\
\underline{9\,9} \\
5\,5 \\
\underline{5\,5} \\
0
\end{array}
$$

此類除法豎式應根據除法豎式的特
點，如商的空位補 0、餘數必須小於
除數，以及空格間的相互關係等求
解，只要求出除數和商，問題就迎刃
而解了。

生肖等式

在下頁圖中，十二生肖裡有 7 個出
場，每種生肖代表一個數字，不同生
肖代表不同數字，組成如下頁圖所示
縱橫交錯的若干等式。這是些什麼樣

的等式呢？

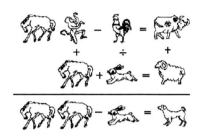

答案：從橫看第一行的等式

馬猴－雞＝牛

得到

馬＝1

再從豎看最左邊的算式，得到

猴＝0

從豎看中間一道等式

雞＝兔 × 兔

知道「雞」是平方數，因而是 4 或 9。

因為

牛≠馬

所以只能是

雞＝4，兔＝2

進而得到

牛＝6，羊＝3，狗＝9

橫看的 3 個等式，分別是

$10-4=6$

$1+2=3$

$11-2=9$

豎看的 3 個等式，分別是

$10+1=11$

$4÷2=2$

$6+3=9$

「數字・字母」等式

問號處應為什麼數字？

A =	−19		F =	?
B =	−16		G =	29
C =	−11		H =	44
D =	−4		I =	61
E =	5		J =	80

答案：16。設 A ＝ 1，B ＝ 2，C ＝ 3，…，J ＝ 10，每個字母代表的數的平方－20 ＝右欄數，F ＝ 6，6×6 ＝ 36，36－20 ＝ 16。

另類數字等式（1）

問號處應為什麼數字？

一	＝	31
二	＝	28
三	＝	31
四	＝	？
五	＝	31
六	＝	30

答案：30。左側代表月，右側代表每月的天數。

另類數字等式（2）

問號處應為什麼數字？

一	＝	1	五	＝	2
二	＝	2	六	＝	？
三	＝	3	七	＝	4
四	＝	3	八	＝	5

答案：3。將右邊的數字改成羅馬數字。一＝Ⅰ，二＝Ⅱ，三＝Ⅲ，四＝Ⅳ，五＝Ⅴ＝2，六＝Ⅵ＝2＋1＝3，七＝Ⅶ＝Ⅴ＋2＝4，八＝Ⅷ＝Ⅴ＋3＝5。

另類數字等式（3）

問號處應為什麼數字？

1000	＝	365
1999	＝	365
2000	＝	366
2006	＝	365
2007	＝	365
2008	＝	366
3000	＝	？

答案：365。左側代表年，右側代表當年的天數。（注：當年分為世紀年時，能被 400 整除方為閏年。）

第 3 章　字母構圖

字母接龍（1）

請問下圖中問號處填入什麼字母合適？請從四個選項中進行選擇。

| D | A | N | L | S | ? |

A. W　　B. C　　C. R　　D. Q

答案：A。此題中左邊 3 個字母的開口數分別為 0、1、2；右邊組圖的前兩個字母的開口數分別為 1、2，推理得第三個圖的開口數是 3，即為字母 W。

字母接龍（2）

請問下圖中問號處填入什麼字母合適？請從四個選項中進行選擇。

| S | G | F | K | ? |

A. 4　　B. 0　　C. 3　　D. 6

答案：C。題目中的字母圖形均為開放性圖形，即封閉空間數為零，因此選擇封閉空間數也為零的 C 項。

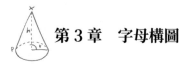
字母接龍（3）

請問下圖中問號處填入什麼字母合適？請從四個選項中進行選擇。

答案：C。本題是按照字母中可拆分的線條數進行計算的，左邊三圖的筆畫數均為 3，右邊前兩圖的筆畫數同為 2，可推理第三圖的筆畫數亦為 2，因此選擇 C 項兩筆畫的字母 L。

字母與數字（1）

找出各組字母與數字間的關聯，哪個選項可取代字母 W 旁的問號？

答案：B。數字代表字母在字母表中的序號。

字母與數字（2）

下圖中的字母與數字存在某種對應關係，請根據這種對應關係判斷問號處的數字。

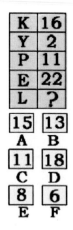

答案：A。將字母在字母表中的排序「顛倒」，便是該字母對應的數字，例如 A 對應 26，B 對應 25。

字母等式

請破解圖中各等式的規律，算出「？」處應填的正確數值。

CALM=8

BACK=4

PALE=9

RACE=?

答案：？＝7。右邊數字為等式左邊字母出現的直線數減去曲線數而得。

字母填空

請破解字母排列的規律，在「？」處填上正確的字母。

答案：J。上下兩行字母包含了兩個交叉序列：A—E—I—M—Q，在字母表中依次前進4個位置；Z—V—R—N—J，在字母表中依次後退4個位置。

按規則填字母（1）

請將A、B、C、D分別填在空格裡，要求不論橫行、豎行、斜行都要有這4個字母，且不重複。

答案：

①

②

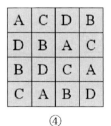

③ ④

按規則填字母（2）

在要組成的這個表格中，每一行與每一列都要有字母 A、B、C 以及兩個空白方格。下圖中，格子周圍的字母，表示箭頭所指的該行或該列中的第一個或第二個字母。你能將格子填完整嗎？

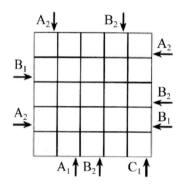

答案：

按規則填字母（3）

下圖中是一組 6×6 的方格，請在每行和每列中選取 4 格填入字母 A、B、C、D，其餘 2 空格保留。格子外的字母與數字分別代表沿箭頭方向前進時，出現的第一個或第二個字母。你能完成這個填寫遊戲嗎？

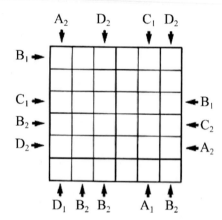

答案：

B	D			C	A
A		C		B	D
C		D	A		B
	A	B	C	D	
	B		D	A	C
D	C	A	B		

多餘的字母

每個圓圈裡都有一個字母是多餘的，
你知道是哪一個嗎？

(1)　　　　　　(2)

答案：(1) 為 F，(2) 為 X。字母按
次序依次增加，且間隔兩個字母。

特殊的字母

哪個字母異於其他字母？

答案：C。因為其他四個字母都是由
3 條直線構成。

哪一個是特殊的

哪一個字母組合是特殊的？

答案：LMOP。其他字母間的規律是：
第一個字母跳過一個為第二個字母，
第二個字母跳過一個為第三個字母，
第三個字母與第四個字母是依字母表
順序排列。

字母推理

如果 D 等同於 P，那麼 L 等同於什
麼？是 A、M、W 還是 T？

答案：T。字母 D 的曲線數目以及直
線數目和字母 P 一樣，而 T 和 L 一
樣。

95

字母填空

「？」處應填什麼字母？為什麼？

E	T	K
B	O	?
X	V	Y

答案：？＝ I。各字母的數值均為它在字母表中的倒數，如 A ＝ 26，B ＝ 25；第一行的字母＋第三行的字母＝第二行的字母，所以 K（16）＋ Y（2）＝ I（18）。

字母轉化

完成類比排列。按照 A 轉化為 B，那麼 C 轉化為 D、E、F、G、H 中的哪一個？

C F T	E I X	D W B		
A	B	C		
Z F C	F Z F	Y C F	E Y E	F Y G
D	E	F	G	H

答案：E。從 A 到 Z，第一排的字母向前移兩個字母。第二排的字母向前移 3 個字母，第三排的字母向前移 4 個字母。

Z 的顏色

下頁圖是一個 5×5 的方格，方格中寫完了 26 個英文字母中的前 25 個，還有最後一個字母 Z 沒寫出來。請仔細觀察下頁圖中的字母顏色規律，想想如果再寫出字母 Z 時，Z 應該是寫成黑色還是白色？

答案：字母 Z 應該是白色的。因為所有的白色字母都是一筆寫完，其餘的黑色字母就不能一筆寫完了。

破解字母密碼

問號處應為什麼字母？

答案：U。每兩個字母之間，都間隔 3 個字母。

字母卡片

問號處應為什麼字母？

答案：。第一行遞減 2 個值，第二行遞增 1 個值。

字母轉盤

問號處應為什麼字母？

答案：Z。對角間隔 4 個字母。

字母方圓

問號處應為什麼字母？

答案：K。從 C 開始，順時針間隔一個字母。

字母圍牆

問號處應為什麼字母？

C	K
F	O
?	?
L	W
O	A
R	E

答案：I、S。左邊一列從上到下間隔兩個字母，右邊一列從上到下間隔 3 個字母。

字母通道

問號處應為什麼字母？

答案：J。圖形中間字母的位置位於兩對對角線的中間位置。

字母窗口

問號處應為什麼字母？

答案：S。找出字母的間隔規律：第一行間隔兩個字母，第二行間隔 3 個字母，第三行間隔 4 個字母。

字母大廈

問號處應為什麼字母？

答案：R 和 G。第一行第一個字母為 D，第二行第二個字母為 E；第一行第二個字母為 O，第二行第一個字母為 P。由此，可觀察出這種特殊的對應關係。再觀察第四、五、六行，也是這種對應關係。因此，可以很容易推知，方框內缺失的字母是 R 和 G。

字母十字架

問號處應為什麼字母？

答案：Y 和 O。從中間的字母入手，外圍的字母上、下、左、右分別間隔 4 個、6 個、3 個、1 個字母。

字母正方形

問號處應為什麼字母？

(1)　　　　　(2)

答案：(1) E，(2) L。逆時針方向依次增 4 個字母。

字母瓶頸

問號處應為什麼字母？

答案：從左到右依次是 Q、I、F、T。縱向依次間隔 1 個、2 個、3 個、4 個字母。

字母橋梁

問號處應為什麼字母？

(1)

(2)　　　　　(3)

答案：(1) Q，(2) N，(3) U。此題並非要找出字母間隔問題，而是把從 A ～ Z 的 26 個字母編上序號，每個字母代表其序號數，縱向 3 個字母的和相等，且恰好等於中間字母的序號。

字母縱橫

問號處應為什麼字母？

答案：O。橫向間隔3個字母，縱向間隔1個字母。

字母連環

問號處應為什麼字母？

答案：P。左上到右下依次間隔1個字母，圖形中央字母恰好位於右上和左下字母的中間位置。

字母地磚

問號處應為什麼字母？

答案：B。從左到右，每列兩個字母之間的間隔字母個數分別為2、4、6、8。

字母鋪路石

問號處應為什麼字母？

答案：W。橫行兩個字母之間間隔5個字母。

字母向心力

問號處應為什麼字母？

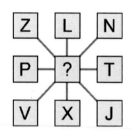

答案：L。設 A ＝ 1，B ＝ 2，…，Z ＝ 26，相互連接的 3 個數，兩側兩個字母代表的數字的和除 3 得中間數字代表的字母。

找規律填字母

填什麼字母能延續這個序列？

答案：G。字母之間的關係是：按字母表順序，先向前移動 5 個字母，再退回 3 個字母，反覆進行。

字母密碼本

問號處應為什麼字母？

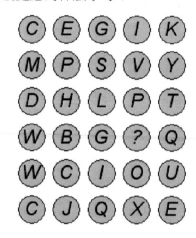

答案：L。第一行每兩個字母之間間隔 1 個字母，第二行每 2 個字母之間間隔 2 個字母，第三行每兩個字母之間間隔 3 個字母……以此類推。

數字和字母的關係

找出數字和字母之間的關係，完成謎題。

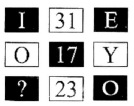

答案：K。每行中間數字等於左側字母的正序值加上右側字母的倒序值。

數字和字母

你能找出正方形中字母和數字之間的關聯，並用一個數字來替換圖中的問號嗎？

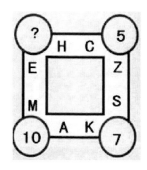

答案：8。從 H 開始，按順時針方向

用正方形每側中第一個字母在 26 個英文字母表中的位次數，減去第二個字母在 26 個英文字母表中的位次數，得數即為接下來角上圓圈中的數字。

「數字＋字母」圓盤

問號處應為什麼數字？

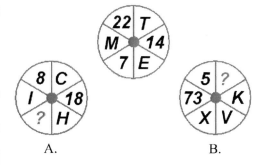

答案：A ＝ 24，B ＝ 3。設 Z ＝ 1，Y ＝ 2，…，A ＝ 26，將值代入，會發現對角的數字完全相同。

破解「數字＋字母」密碼

問號處應為什麼數字？

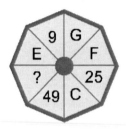

答案：36。設 A ＝ 1，B ＝ 2，…，Z ＝ 26，代入發現字母的代號的平方是其對角線位置上的數字。

「數字・字母」正方形

如下圖所示，正方形中的字母和數字是按照一定的規律排列的，你能推算出問號代表的是哪個數字嗎？

答案：10。根據字母在 26 個英文字母表中的位次數。從 E 開始，加 1，加 2，加 3，加 4，加 5，然後再加 1……以此類推。當加到 26（即 Z）時，就再從 1（即 A）開始。從表格的左上角開始，按照順時針方向，向內作螺旋形排列；符號的排列規律是 2 個加號，3 個減號，2 個除號，3 個乘號。

缺失的字母

你能推算出問號處缺失的字母嗎？

答案：S。根據 26 個英文字母表中的位次數，用上面的字母值與右面的字母值之和，減去左面的字母值與下面的字母值之和，得數即為中間的數字或者中間字母的數值。

找規律

在最後的五角星中填充適當的字母。

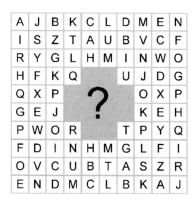

答案：K。每個圖形中，字母按照字母表順序順時針方向移動，由左至右，第一個圖形中字母每次分別前移3位、第二個移4位，第三個移2位。

字母方陣（1）

問號處應為什麼字母？

A	J	B	K	C	L	D	M	E	N
I	S	Z	T	A	U	B	V	C	F
R	Y	G	L	H	M	I	N	W	O
H	F	K	Q			U	J	D	G
Q	X	P		**?**		O	X	P	
G	E	J				K	E	H	
P	W	O	R			T	P	Y	Q
F	D	I	N	H	M	G	L	F	I
O	V	C	U	B	T	A	S	Z	R
E	N	D	M	C	L	B	K	A	J

答案：(3)。從左上角開始按順時針方向，每次間隔一個格子，數到最後即可得出結果。

字母方陣（2）

問號處應為什麼字母？

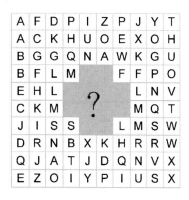

105

(1)　　　　　(2)

(3)　　　　(4)　　　　(5)

答案：(4)。從第一個表格的左上角
看起：A 為第一個英文字母；斜線排
列的 A 和 F 間隔 4 個字母；下一行
成斜線的字母是 B、C、D，不僅是
在本行中接連出現，而且與隔行的 A
順序上連貫；再下一行的 B、G、K、
P，分別間隔 4 個、3 個、4 個字母；
再下一行又是接連出現，且隔行連貫
出現……以此類推。

找出 3 個數字

在下圖右上角的字母表中，數字 5、
10、15 各出現了一次，你能將它們
找出來嗎？

```
T E F I V T Y E N E
N E I F I T N E N T
E N F T F I E I Y I
X E E I N E N T E F
F E Y E E F I N I E
I T E T F N I N E N
N Y E N I L E T I N
E T Y N I F T F T I
```

答案：羅馬數字中，5、10、15 分
別表示為 V、X、L。這幾個字母都
只出現了一次，而英文 five、ten、
fifth 都沒有出現。

問題是什麼

現在我的心情非常好，於是大方的告訴你本題的答案：7。那麼，你的任務就是找出本題的問題是什麼。作為提示，我們給了一個迷宮。每次只能向前走一個方格，方向任意。起點和終點已經表明，你所走的路線連起來就是本題的題幹。

答案：題目確實標出了起點和終點，然而 F 是起點，而 S 才是終點。你走過的路線應該是：FIVE ADD FOUR MINUS TWO EQUALS（5＋4-2），答案自然是7。

打開保險箱

請在問號處填入正確的數字，以便順利地打開這個保險箱。

A · PLATINUM　　B · GOLD
C · SILVER　　　D · COPPER
E · ZINC

答案：COPPER = 16，ZINC = 6。在每個與保險箱密碼數字對應的單字中，輔音字母所代表的數值都是2，將這些數值之和與元音字母的數量相乘，得數便是與該單字相對應的圓圈內的密碼。

藏寶箱

如果你能準確推算出兩個「？」的數值，就能順利打開這個藏寶箱。

答案：上下兩個「？」分別是 49 和 44。每個單字後面的數值都等於該單字第一個、中間和最後一個字母在字母表中序號之和，所以 S ＋ K ＋ S ＝ 11 ＋ 19 ＋ 19 ＝ 49，Y ＋ E ＋ N ＝ 25 ＋ 5 ＋ 14 ＝ 44。

第 4 章　點線構圖

趣味看圖

請你在夜空的繁星之中，找出 A ～ E
5 個圖案。

答案：

加菜送餐

下圖中的迷宮中有 6 種小菜和 1 碗米飯。請你在不重複和交叉使用通道的情況下，分 6 次將小菜送到米飯處，最後將米飯端出迷宮。應該怎樣進行呢？

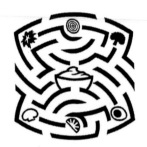

答案：

烏雲和雨傘

下圖中是一個趣味迷宮，請你從一個通道口進入，從另一個通道口離開，中途必須經過所有的烏雲、雨傘、太陽。

遊戲規則是：在穿過烏雲前必須先取傘，而經過烏雲後，傘就會消失；經過太陽時，不能帶傘；手中只能拿 1 把傘；走過的路不能重複或交叉。

答案：

帽子迷宮

下圖是一個迷宮，外形像帽子，我們把它稱作帽子迷宮。圖中的黑色粗線表示牆壁，黑線間的空白表示走廊。圖形下部左右兩端各有一個箭頭，分別指明迷宮的入口和出口。

從入口走進帽子迷宮以後，應該沿著

什麼路線前進，才能到達出口呢？

答案：解答這類走迷宮的遊戲，如果只從入口單向朝前試探，往往經常碰壁，會走很多冤枉路，搞得頭昏眼花，心煩意亂。比較節省時間和精力的方法是利用迷宮圖，先從出口倒過來往回走走，再從入口往前試試，從兩頭往中間靠攏，越試越接近，最後勝利會師。

帽子迷宮的具體走法，可以看下圖，其中用細線畫出了一條從入口通到出口的路。

3 條路徑

請在迷宮圖中找出 3 條路徑，其中一條連接兩個 A，一條連接兩個 B，一

條連接兩個 C，3 條路徑加在一起必
須通過全部 6 個黑點，每個黑點只能
通過一次，而且任意兩條路線分別通
過的黑點數不可相同。

答案：

需要注意的是，賽車場有一個特殊的
規定——不碰面不轉彎。

答案：

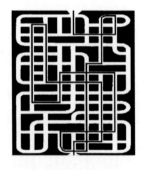

賽車

賽車手不僅要鬥力還要鬥智，從上方
起點飆車到下方的終點。現在比試一
下，看誰最快找到合適的賽車路線。

環形內外

下圖中的黑線構成一個封閉環形。請
你指出哪些點在環形裡面，哪些點在
環形外面。其實，有一個比沿著複雜

環形繞圈更好的方法，你知道嗎？

答案：確定一個點在裡面還是外面，只要從該點出發，並畫一條直線至環外的區域，然後計算這根線與環相交的次數，如果與環相交的次數是奇數，則該點在環內；如果與環相交的次數是偶數，則該點在環外。

弧形迷宮

請按迷宮上方箭頭的指示進入迷宮，並從迷宮下方的「出口」處走出迷宮。

答案：

松鼠迷宮

小松鼠在回家路上誤入一個迷宮。牠從左下角入口處進入迷宮，必須走到

113

右上角的出口處才能離開迷宮。請你幫助牠找到回家的路。

答案：

拾散落在樂園中的蘋果，最後從右上角的出口處離開。請你幫牠規劃一條路徑，以便將所有散落的蘋果都撿走。你能在1分鐘內完成嗎？

答案：

蘋果樂園

下圖是一個蘋果樂園，小兔現在需要從左下角入口處進入樂園，邊走邊撿

春遊迷宮

小明參加了學校舉辦的活動，在活動

114

中遇到一個走迷宮的遊戲項目。他需要從右下角的入口處進入迷宮，從左上角的出口處離開迷宮。請你幫助他找到合理的路徑。

答案：

穿梭迷宮

這是一座新穎的立體迷宮。左側為迷

宮的反面，右側為迷宮的正面，請你從迷宮的 S 點走到 G 點，途中如果碰到黑點，可以穿越正反面，然後在另一面中尋找道路。你不妨找一支筆來玩一下。

答案：

祕密潛入

007 經過千難萬險，終於找到 X 的老

巢。現在,他已經悄悄來到 X 的總部外,正準備潛入抓捕 X。他必須沿著直線從一個黑點走到另一個黑點。如果 007 沿縱線垂直走到一個黑點,下一步就必須沿橫線橫向前進,到達下一個黑點,然後再沿縱線前進,以此類推,絕不能斜向移動。路線不能重疊或交叉,且必須 69 步(一步一格)走到 X 的辦公地入口處(2 個有圓圈的黑點之一)。請問,007 應該怎麼走呢?

答案:

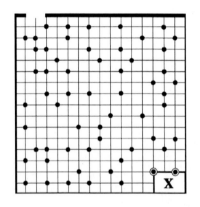 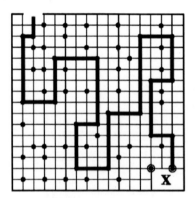

L 形格子

請將下圖中的格子分割成同樣大小的 L 形，並且每個 L 形必須含有 2 個圓圈，並且不能有剩餘的格子存在。

答案：

直線切圖

在下圖中畫 4 條直線，將圖分割成 7 部分，使每一部分中有 3 個金字塔和 7 個球。線條無須從一邊畫到相對的另一邊。

答案：

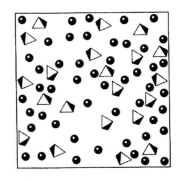

117

巧隔圖形

請你將格子圖分隔成 35 個長方形，要求每個長方形內都要有 1 個白圈和 1
個黑點。應該如何分隔呢？

答案：

巧隔四格

下圖 17×17 的格子紙中有 33 個含有 4 的格子。請將格子紙的部分格子塗黑，
並用連續的黑格將整張格子紙分隔出 33 個 4 格小區，每個小區內必須有一
個含有數字 4 的格子。請試試看吧！

答案：

化整為零

請你將下圖中的 8 行 8 列的格子紙劃分為若干個小的長方形，要求每個小長方形的周邊都有且只有 2 個小黑點，可參考例題。應該怎樣劃分呢？

答案：

巧連白圈

請你參照例題，將下圖中的白圈用封閉折線連接起來，要求折線不能觸及黑點，也不能交叉或重疊。

答案：

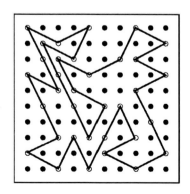

分割西洋骨牌

在這個盒子上畫線，使之出現 28 塊西洋骨牌。牌的點數如下：

0—0

0—1　1—1

0—2　1—2　2—2

0—3　1—3　2—3　3—3

0—4　1—4　2—4　3—4　4—4

0—5　1—5　2—5　3—5　4—5　5—5

0—6　1—6　2—6　3—6　4—6　5—6　6—6

答案：

巧妙移動

這是一幅很特別的圖，請注意觀察，圖中的任一箭頭都不與別的箭頭位於同一條直線上。現在，請你移動 3 個箭頭到其相鄰的一格內，使得這 9 個箭頭新擺的位置仍然保持沒有兩個在同一條直線上。（注：所謂「相鄰」的格子，是原來格子的上、下、左、右、斜等多個方向的任一鄰格。）

答案：

圖形接龍

 (1) (2) (3)

A B C D E

根據圖（1）和圖（2）的邏輯關係，與圖（3）相類似的圖形是哪一個？

答案：B。根據主圖（1）、（2）顯現出直線變曲線、曲線變直線的規律，從主圖（3）到選項 B 符合這個規律。

看圖片，找規律

A～F 6 個圖形中，哪個能延續這個圖形序列？

121

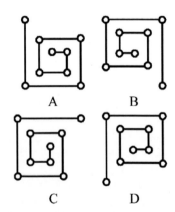

答案：B。兩種圖形分別變化，每次比前一次消失一部分。

不相稱的圖

下圖中的哪一幅圖與其他的圖不相稱？

答案：D。因為 A、B、C 3 個圖形都是由逆時針折線組成的，而 D 則是由順時針折線組成的。

點線組合

下圖中的圖 1 到圖 4 是按照一定規律排列起來的，從 A、B、C、D、E 中挑出一幅，使它能符合這一規律。

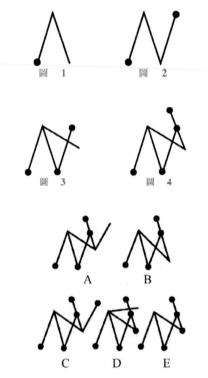

答案：D 圖符合規律。規律是：每幅圖都在前一幅的基礎上增加一個帶黑點的 V 形，新增 V 形的一條邊與前一個 V 形不帶黑點的邊重疊，且新

增 V 形所帶黑點在 V 形的起首和末端交替放置。

趣味數學城堡

有 9 座城堡，8 條直線。若要使每條直線上都有 3 座城堡，如圖設計即可。但若有 9 座城堡，九條直線，而且要使每條直線上也都有 3 座城堡，該如何設計呢？

答案：

對調鉛筆

下圖中有 6 支淺色鉛筆，7 支深色鉛筆。沿虛線將圖形剪開，將左下方的部分與右下方的部分對調，結果會怎樣？

答案：如下圖所示，對調後，深淺色鉛筆數量有所變動，變成 7 支淺色鉛筆，6 支深色鉛筆了。

能否用一筆畫成

下圖能否用一筆畫成？（要用連續的曲線，不能交叉、不能重合）

答案：

奧運五環一筆連

仔細觀察奧運五環，你能否把它不間斷、一筆不重複的畫下來（交點處除外）？

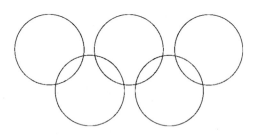

請用一筆畫出下面的圖形

要求：筆畫不能重複。

答案：

答案：把一個圓一下畫完肯定會出現重複的部分。先畫出某些圓的一半，然後設法轉筆到另外一些圓或半圓。本書提供的方法，是從左側第一個兩環交點開始，先畫出右上方兩個圓環的連接線和兩個半圓；然後在不停筆的狀態下，再畫出這兩個圓環的另外兩個半圓（回筆處如弧線箭頭所示）；

接著就可一直畫到最後一個兩圓相交部分，回到起筆處（如下圖所示）。當然，除了這個方法之外，可能還有其他的方法。

(1)

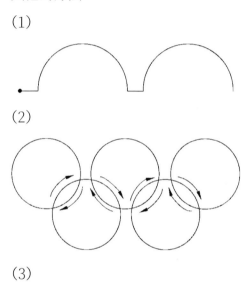

(2)

(3)

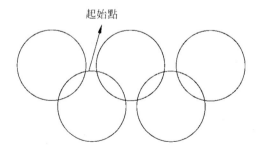

起始點

注意：3 個示意圖實際上是一筆連續畫出來的。

回家路上

如下圖所示，一個小孩要從右上角他現在站的地方回到左下角的家裡。他希望走路不重複，並且走過的各數乘起來剛好等於 1000。應該走哪條路呢？

答案：見下圖。這是唯一滿足條件的路線。

聚會地點

在遙遠的 A 國東部地區,有一個城鎮,這個鎮的道路設計如同方格柵欄一樣,如下圖所示。這種設計在古希臘時就已採用。有 7 位朋友居住在城鎮上 7 個不同的地方,在下圖中用圓圈表示。他們想安排一次聚會喝茶,為了使他們 7 人行走的距離總和最小,他們應該在城鎮的何處見面?

答案:可以把見面地點安排在第 4 大街和第 5 大道口。

找鐘錶行

在鐘錶行的地圖側面,寫著幾個時刻。據說這樣就能知道鐘錶行在哪裡了,試著找找其中的規律吧。那麼鐘錶行是 A ～ J 當中的哪一個呢?

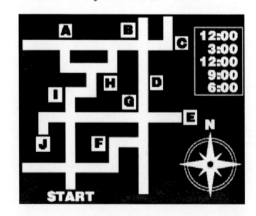

答案:時刻表示行進方向,圖中的 H 處就是鐘錶行。

最短的路線

養貂場主人在養殖場內安置了 9 個貂籠，如下圖所示。

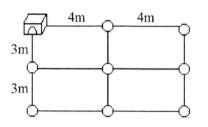

為了節省每次餵食的時間，他必須走一條最短的路，但又不能漏掉一個貂籠，餵完食後還要回到原出發點。你能替他設計一條最短的路線嗎？並算出每餵食一次，至少要走多少公尺的路。

答案：要給 9 個貂籠的貂分別餵食，最短的路線不止一條。我們只給出其中的一種路線，如下圖所示。我們選擇這條路線的根據是：①盡量多走 3m 長的貂籠間隔，少走 4m 長的貂籠間隔。②根據勾股定理，第⑨步走斜邊（長 5m，這是因為 $5^2 = 3^2 + 4^2$）比走兩條直角邊 [$3 + 4 = 7$（m）] 要少走 2m。他每餵食一次，

至少要走 $3 \times 5 + 4 \times 3 + 5 = 32$（m）。

工程師的難題

B● ●C

A● ●D

有 4 座城市，分別位於邊長 20km 的正方形的 4 個頂點上。由於各城市之間的商業往來日益頻繁，政府決定設計公路網連接所有城市，希望經費能控制在最低，因此要求將公路設計得越短越好。

工程師考慮了許多方案，如圖所示的

127

3 種情形。最後的結論是認為沿著兩條對角線 AC 和 BD 所建的公路會最短，長度只有 56.6km。其實這不是最短的路線，還有更好的答案。你能找到嗎？

答案：其實最短的路線是如圖所示的形狀，其中有 2 個三岔路口，3 條公路都以 120°的夾角會合。利用簡單的幾何學就可以證明其總長度為 54.6km。也可以在兩塊透明塑膠板之間，用 4 枚直立的釘子代表正方形的 4 個頂點，然後浸入肥皂水中，取出後所形成的肥皂膜形狀，也就是本題路線的形狀。其他類似的最短路線的問題，也都可以用這種方法加以解決，而且經常會有出人意料的結果。這類問題通常被稱為史坦納問題（steiner problems），以紀念這位最先研究這類問題的德國數學家。

最短管路長度的設計

美國某旅遊城由於常常發生火災而聲名狼藉。為了洗刷惡名，市議會通過一項提案，決定在下圖中的 9 個地點設置消防栓。為了確保能提供充分的水壓，決定加設一套管路連接這 9 個消防栓。由於埋設管路所需經費龐大，因此市議會決定向外界公開徵求管路總長度最短的設計。受到建築物的影響，管路必須沿著下圖中所示的街道鋪設。圖中每一條線的長度的單位是 m。

你會如何設計？

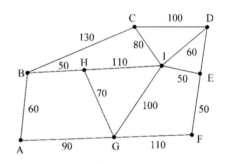

答案：管路的最短長度是 520m。將 A、B、H、G、I、E、F 連接起來，再接上 CI 及 DI 兩管路。

最短路徑

下面是城市公園的地圖，圖中所列數字以 m 為單位。每天早上公園開門前，清潔工必須開著清潔車打掃公園內所有的街道。該清潔車位於 H 點。令清潔工感到很困惑的是，欲清掃完公園內所有的街道，似乎不可能不走重複的路段。這種情形真的無法避免嗎？你能說出清潔車清掃完所有路段再回到 H 點的最短路徑嗎？

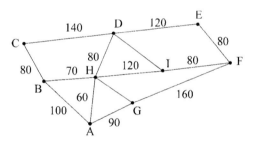

答案：清潔工不可能清掃完所有的路徑而沒有任何一條路段重複。最短的路徑是 1560m（其中 1330m 是清掃路徑，230m 是重複經過的路徑），欲走完所有路徑，必須重複經過 AB、HG 及 IF。下面為最短路徑的一個例子：

H B C D H I D E F I F G H G A B
A H

本題的數學分析基礎在於該路徑中奇節點和偶節點的分布情況。

管道搭配

某天然氣站要安裝天然氣管道通往位於一條環形線上的 A ～ G7 個居民區，每兩個居民區間的距離如下圖所示（單位：km）。管道有粗、細兩種規格，粗管可供所有 7 個居民區用氣，8,000 元 /km，細管只能供 1 個居民區用氣，3,000 元 /km。粗、細管的轉接處必須在居民區中。問：應如何搭配使用這兩種管道，才能最省費用？

答案：在長度相同的情況下，每根粗管的費用大於 2 根細管的費用，小於 3 根細管的費用，所以安裝管道時，只要後面需要供氣的居民區多於 2 個，這一段就應選用粗管。從天然氣站開始，分成順時針與逆時針兩條線路安裝，因為每條線路的後面至多有兩個居民區由細管通達，共有 7 個居民區，所以至少有 3 個居民區由粗管通達。因為長度相同時，2 根或 1 根細管的費用都低於 1 根粗管的費用，所以由粗管通達的幾個居民區的距離越短越好，而順時針與逆時針兩條線路未銜接部分的距離越長越好。經過計算比較，得到最佳方案：

1. 天然氣站經 G、F、E 到 D 安裝粗管，D 到 C 安裝 2 根細管，C 到 B 安裝 1 根細管。

2. 天然氣站到 A 安裝 1 根細管。

3. 此時總費用最少，為 8,000×(3 + 12 + 8 + 6) + 3,000×2×5 + 3,000×(9 + 10) = 319,000（元）

運費最少

下圖中有 4 個倉庫（用○表示）和 5 個工廠（用△表示），4 個倉庫中存放著 5 個工廠需要的同一種物資，○內數字表示該倉庫可調出物資的數量（單位：t），△內數字表示該工廠需調入物資的數量（單位：t），兩地之間連線上的數字表示兩地間的距離（單位：km）。已知運費為 5 元／（t・km），請設計一個調運方案，使總運費最少。

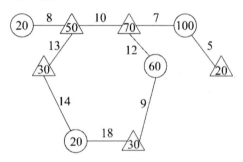

答案：為解決這類問題，我們先介紹流向圖的概念。在物資調運問題中，如果要將 at 物資從 A 地調往 B 地，那麼從 A 沿路線右邊向 B 畫一箭頭，並標上 a，稱為流向（見下圖）。由（若干個）流向構成的圖稱為流向

圖。每一個調運方案對應一個流向圖。

$$A \xrightarrow[\quad 10 \quad]{} B$$

用數學的方法可以證明，一個調運方案是最佳的，當且僅當：①流向圖上沒有對流；②如果流向圖中有環形路線，在每一個環形路線內，順時針和逆時針方向調動的路程都不超過半圈長度。

判斷是否最佳調運方案的兩條標準從直覺上很容易接受。如在下圖中，右邊的方案就比左邊的好。

在實際圖上作業時，可以先採取就近分配的方法，然後再逐步調整，使流向圖滿足最佳方案的兩個條件。

用流向圖的方法可得本題的最佳調運方案如下圖所示。

總運費為

$5 \times (20 \times 8 + 10 \times 13 + 20 \times 14 + 30 \times 9 + 30 \times 12 + 40 \times 10 + 80 \times 7 + 20 \times 5) = 11,300$（元）

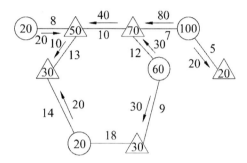

廚房一景

下面這幅圖中暗藏了一個廚房中的場景，你只要把帶有黑點的格子塗上顏色，便能知道畫面的內容。

答案：

答案：

難倒大偵探

大偵探到底遇到了什麼難題？你只要
把圖中帶點的碎片塗上顏色就可以知
道了。快來試試看吧。

第 5 章　幾何構圖

找不同

請找出圖形中與眾不同的那一個。

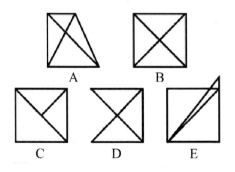

答案：D。此圖由 5 條線構成，其餘由 6 條線構成。

正四面體的表面圖案

將下圖紙片折起之後，物體表面的圖案將是如何？

答案：A。以中間有小三角形的三角形為底面，把紙片折成正正四面體。

折疊立方體

此平面圖可形成哪個正方體？

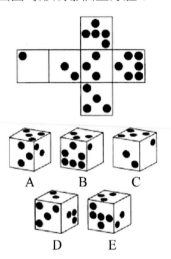

答案：A。

有幾個三角形

數一數圖中共有幾個三角形？

答案：數之前，先將每個圖形編號，編好號後，先數單個三角形共 10

個。再數 2 個圖形合成的三角形，按順序兩個兩個合併，共 8 個三角形。所以 10 ＋ 8 ＝ 18，共 18 個三角形。

三角形的數量

數一數圖中共有幾個三角形？

答案：先數單個三角形共 4 個。再數 2 個三角形合成的三角形，按順序兩個兩個合併，共 2 個三角形。最後數由 3 個小三角形組成的大三角形，有 1 個。所以 4 ＋ 2 ＋ 1 ＝ 7，共 7 個三角形。

五角星中的三角形

數一數圖中共有幾個三角形？

答案：先數每個角上三角形共 5 個，
再數由 2 個不靠著的角和中間五邊形
合成的三角形，按順序數共 3 個三角
形，所以 5 ＋ 3 ＝ 8，共 8 個三角形。

數正方形

數一數圖中共有幾個正方形？

答案：先數小正方形，共 4 個。再數
稍大的正方形，共 5 個。最後數大正
方形，有 1 個。所以 4 ＋ 5 ＋ 1 ＝
10，圖中共有 10 個正方形。

有番茄的正方形

數一數圖中有番茄的正方形有幾個？

答案：先數單個正方形，有番茄的正
方形有 1 個。再數 4 個正方形合成
的大正方形，有番茄的大正方形有 4
個。最後數由 9 個小正方形組成的大
正方形，有 1 個。所以 1 ＋ 4 ＋ 1 ＝
6，有番茄的正方形共 6 個。

有小猴的正方形

下面圖形中有 25 個大小一樣的正方形，其中 2 個小正方形中有小猴。那麼圖中有小猴的正方形共有多少個？

答案：圖中有 25 個大小一樣的正方形，其中 2 個小正方形中有小猴，這是一眼就能看出來的。我們把這些小正方形的邊長都定為 1。

由 4 個小正方形拼成的，也就是邊長為 2 的正方形中，在 8 個正方形中有小猴。

邊長為 3 的正方形中，在 8 個正方形中有小猴。邊長為 4 的正方形中，在 4 個正方形中有小猴。邊長為 5 的正方形就只有 1 個，它當然也有小猴。這樣，把大大小小的有小猴的正方形都加起來，得到

$2 + 8 + 8 + 4 + 1 = 23$（個）

也就是說，圖中有小猴的正方形共有 23 個。

有幾個長方形

數一數圖中共有幾個長方形？

答案：先數單個的長方形有 3 個，再數由 2 個長方形組成的大長方形，有 1 個，最後數由 3 個長方形組成的最大的長方形有 1 個，這樣共有：$3 + 1 + 1 = 5$（個）。

有幾個圓

數一數圖中共有幾個圓？

答案：先數小圓，共 5 個。再數大圓有 1 個。圖中共有 6 個圓。

有幾個小長方體

數一數圖中共有幾個小長方體？

答案：從上面先數，第一排有 2 個小長方體，再數第二排有 4 個小長方體，最後數第三排有 6 個小長方體，所以 2 ＋ 4 ＋ 6 ＝ 12，共有 12 個小長方體。

數木塊

用一些同樣大小的方木塊，堆成下圖的形狀。數數看，這裡共有多少塊木塊？

答案：觀察圖中木塊堆成的形狀，發現可以看成一個 4 級階梯。從下往上，最低的一級階梯只有 1 塊木塊；第二級階梯由 2 層木塊組成，每層 3 塊；第三級階梯有 3 層，每層 5 塊；第四級階梯有 4 層，每層 7 塊。所以木塊的總數是

$$1 + 3 \times 2 + 5 \times 3 + 7 \times 4 = 50$$

即共有 50 塊方木塊。

上面的思考方法是用加法。還可以改用減法來解。

上圖的形狀，可以看成從一個每邊 4 塊木塊的大立方體裡面挖去若干木塊

而得到的。最上面一層挖去的是一個
每邊 3 塊的正方形，往下看第二層挖
去每邊 2 塊的正方形，第三層挖去每
邊 1 塊的正方形。所以實際留下的木
塊數是

$$4^3 - 3^2 - 2^2 - 1^2 = 50$$

兩種解法，得到完全相同的結果。

擴建魚池

如下頁圖所示，一個菱形魚池的 4 個
角上分別有 4 棵桑樹。如何不砍伐桑
樹，使魚池的面積擴大 1 倍？

答案：

疊放的布

有大小相同的 6 塊正方形的布疊放在
一起後如下圖所示。請問：這些布由
裡至外依照什麼順序疊放的呢？選出
正確的答案。

A·3 → 1 → 5 → 4 → 2 → 6

B·4 → 1 → 3 → 5 → 2 → 6

C·1 → 3 → 4 → 5 → 6 → 2

D·1 → 3 → 4 → 5 → 2 → 6

答案：正確的順序是 D，即
1 → 3 → 4 → 5 → 2 → 6。

塗色比賽

小明和小強兩人玩塗色比賽。遊戲的規則是：已經塗過的地方和它相鄰的地方都不能再塗。例如，小明塗 a，小強塗 e，那麼，小明就沒有可塗的地方了，小明就輸了。如果小明先塗並想取勝，應該先塗哪一塊？

答案：小明應該先塗 d。根據比賽規則，如果小明先塗 d，那麼，無論小強塗哪一塊，小明還是有地方可塗。

圖形接龍（1）

根據圖1的規律，圖2「？」為圖3中的哪個圖形？

圖1

圖2

圖3

答案：C。圖1中前兩個圖組是直線圖形，第3個圖組是曲線圖形（橢圓），圖2延續這個規律，只有C符合曲線圖條件。答題誤區為計算邊、角、空間數量或對稱分析等。

139

圖形接龍（2）

根據變化規律，應填入 A ～ D 中的哪個圖形？

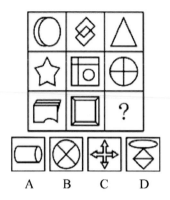

A　B　C　D

答案：C。主圖每行的直線圖形和曲線圖形的分布為：曲、直、直；直、曲、曲。C 是直線圖形，可使第三行的結構為：曲、直、直，使每行組合構成循環規律。

餘下的一個是誰

下列 5 個圖形中，有 4 個圖形兩兩對應，那麼，餘下的一個圖形是 A、B、C、D、E 中的哪一個？

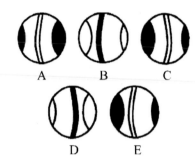

答案：A 是 C 的映像，B 是 D 的映像，剩下的是 E。

圖形匹配

根據圖 1、圖 2 這兩幅圖案間的關係，找出 A、B、C、D、E 中適合圖 3 的一幅。

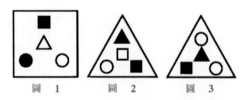

圖　1　　　圖　2　　　圖　3

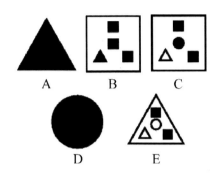

答案：A。中間圖形變成了外部圖形。

平面拼合

上邊的 4 個圖形可以拼成下邊的哪個形狀的圖形（主要指外部結構）？

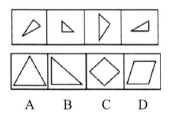

答案：B。第一幅圖左上和第三幅圖右下有一條共同的直線，可拼合在一起；第一幅圖右下和第四幅圖左上有一條共同的直線，可拼合在一起；第四幅圖右側和第二幅圖左側有一條共同的直線，可拼合在一起。這三部分再組合起來，由此可得 B 項。

應填入什麼符號

如圖所示，將符號○、△、× 填入 25 個空格中，每格 1 個。實際上這是按照某種規律填入的，那麼，其中標有「？」的格子應該填入什麼符號？

答案：應該填入△。其排列規律是從中心向外，按照○、△、× 的次序旋轉著填上。

圖形規律

仔細觀察下面方格圖形的每一橫排和每一豎排，尋找其中的規律，然後按照這一規律，從下列 A、B、C、D、E、F 圖中找出合適的圖形填入上面圖形中的空白方格。請問應該選擇哪一個圖形？

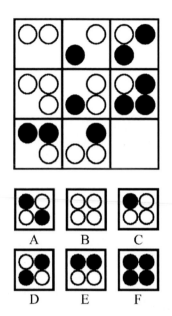

根據圖 1、圖 2 這兩幅圖案間的關係，找出 A、B、C、D、E 中適合圖 3 的一幅。

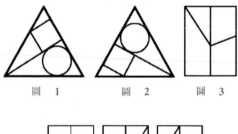

圖　1　　　　圖　2　　　　圖　3

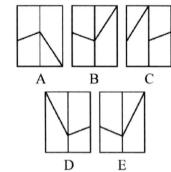

A　　　B　　　C

D　　　E

答案：圖形 A 適合填入空白方格。規律是每一橫行的第三格是前兩格的疊加，疊加規則是：一個白圈或一個黑圈保留不變；兩個黑圈疊加變白圈；兩個白圈疊加變黑圈。

答案：圖1和圖2其實是相同的圖形，只是旋轉了一個角度而已。圖 3 和 A 圖相同。

正方形的規律

仔細觀察下面第一排的 3 個正方形，尋找其中的規律。然後根據規律從第二排和第三排的 A ～ F 中進行選擇，看哪一個適合作為下一個圖形。

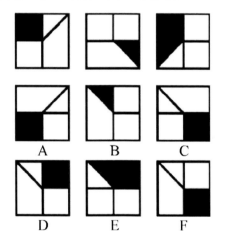

答案：C 適合作為下一個圖形。規律為：正方形每一次按順時針方向轉動 90°，陰影所在部分也隨之按順時針方向轉動 90°，並且陰影每次前移一個圖形。

找規律

下列 4 個圖形 A ～ D 中哪一個能適應上面 3 幅圖的變化規律？

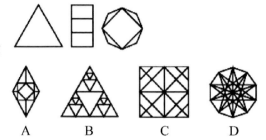

答案：圖形 B 能適應變化規律。規律為：直線段的數目成倍增加。

畫出適當的圖形

找出下面圖形的變化規律，並按其規律在「？」處畫出適當的圖形。

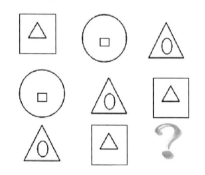

答案：觀察上面的圖形，我們可以發現，上圖中的每一個圖形都是由兩部分組成的。橫著看，第一行和第二行中每一行中的 3 個圖形的外部圖形都

是三角形、圓和四邊形這 3 種圖形，所以第三行的「？」處外部圖形為圓；另外，第一行和第二行中的 3 個圖形的內部都是小三角形、小橢圓形和小正方形，所以第三行的「？」處內部圖形為正方形。即：

畫出未知圖形

仔細觀察，「？」處應填什麼圖形？

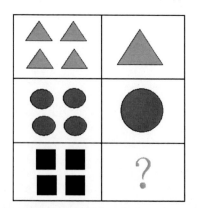

答案：第一排都是三角形，第二排都是圓形，依此規律，第三排是正方形。由於左邊個數都是 4 個，那麼右邊的規律都是 1 個。

帶箭頭的圖形

仔細觀察，「？」處應填什麼圖形？

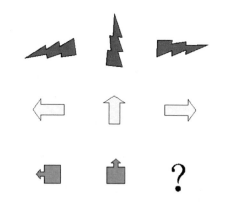

答案：第一排箭頭分別向左、向上、向右，第二排與第一排規律相同，所以第三排問號處箭頭應向右。

按規律填圖形

按順序觀察下列圖形的變化，然後按照規律在空白處填上合適的圖形。

答案：我們把第一幅圖的星當作 1 號，正方形是 2 號，三角形是 3 號，圓形是 4 號。第二幅圖星是 2 號，第三幅圖星是 3 號，依此規律，第 4 幅圖星是 4 號。其他 3 個小圖形也會發現此規律。

兩個正方形

如果在一張十字形的紙上，如下圖所示，沿直線切割兩次，你能把切割好的紙片重新排列一下，使之組成兩個正方形嗎？

答案：

五一變方

5 月 1 日是每年一度的勞動節，下面的燈籠上有數字 51，如果把 5 剪成 3 塊，把 1 也剪成 3 塊，就能拼成一個正方形，你知道應該怎樣剪嗎？

答案：題中的數字 51 剪法如上圖所示，可以剪成 6 塊。然後能按下圖的方式拼成一個正方形。

潘洛斯三角

下圖是一位瑞典藝術家創作的一個不可能存在的三角形，你是否能把它的不合理之處說清楚呢？

答案：造成「不可能的圖形」的原因是人腦對圖形的三維知覺。在圖像中，三角形每個頂角都產生透視，且每邊距離變化。當 3 個頂角合成整體時，就產生了空間上不可能的圖形。

穿過花心的圓

請看下面的圖，有一個圓剛好透過 1 個黑花瓣、1 個灰花瓣和 1 個白花瓣的中心。請問，依據這樣的條件，並且不超過本版範圍的圓，可以畫出多少個？

答案：從圖中可知，沒有 3 個花瓣在一條直線上，所以，任意選取 1 個黑花瓣、1 個灰花瓣和 1 個白花瓣，其 3 個中心可以構成一個三角形，必然可以畫出一個圓經過三角形的 3 個頂

點，所以，總共可以有 $2×2×2 = 8$（個）圓。但是，包含最下方的 1 個黑花瓣、1 個灰花瓣，以及左方的白花瓣的圓，半徑會變得很大，畫出的圓會超出本版面，所以，本題可以畫出 7 個圓。

14÷2 ≠ 7 嗎

下圖由 14 個小正方形組成。你能把它剪成 7 個由 2 個小正方形連在一起組成的小長方形嗎？這沒問題，因為 $14÷2 = 7$，一定能剪成 7 個小長方形。

這是為什麼呢？難道 $14÷2 ≠ 7$ 嗎？

答案：$14÷2 = 7$，但是這道題不能用 $14÷2 = 7$ 去計算。按題中的要求，不可能剪成 7 個小長方形。

為了尋找答案，我們把圖中的小正方形都塗上紅色或黃色，有公共邊的 2 個小正方形要塗上不同的顏色（見下圖）。

	紅	黃	紅
紅	黃	紅	黃
黃	紅	黃	紅
紅	黃	紅	

我們知道，2 個小正方形連在一起組成 1 個小長方形，都包含著 1 個紅色的小正方形和 1 個黃色的小正方形。按題中的要求，剪成的 7 個小長方形中，共包括有 7 個紅色小正方形和 7 個黃色小正方形。圖中表明，有 8 個紅色小正方形，6 個黃色小正方形，紅色和黃色的小正方形個數不相等。因此，你不可能把這個圖形剪成 7 個由 2 個小正方形組成的小長方形。也就是說，題中的要求是辦不到的。當然這個問題也就不能用 $14÷2 = 7$ 去計算了。

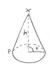
從角到角

求解一道幾何題,如果思路不對,往往非常難辦;換個思路,卻容易得出。這道題目是個典型的例子。按照圖中給定的尺寸(以英吋為單位),看你用多長時間能算出從 A 角到 B 角的長方形對角線的長度。

答案:畫出長方形的另一條對角線,你立即會看出它是圓的半徑。長方形的 2 條對角線總是相等的,因此從 A 角到 B 角的對角線長度等於圓的半徑。

巧求面積

如下圖所示,A、B、C、D、E、F 將圓分成六等份。圓內接一個正三角形。已知陰影部分的面積是 10cm2,請問圓的面積是多少?

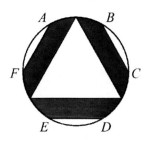

答案:將三角形旋轉一定度數後如下圖所示,觀察發現陰影部分的面積就是圓面積的一半,所以圓面積是 10×2 = 20(cm2)。

警察和他們的警犬

一隊警察,排成一個 50m 長的隊伍以不變的速度朝前行進。他們的一隻警犬,從後排的中心(下圖中所示的 A 點),向前排的中心(右上圖中所示的 B 點)沿直線小跑,到達 B 點

後沿原來的路線返回,當警犬回到 A 點時,警察隊伍正好行進了 50m。假設警犬小跑的速度保持不變,並且轉身時所費的時間忽略不計,那麼,牠小跑了多長距離?(注:A、B 兩點是隨隊伍移動的動點。)

答案:為了簡化討論,我們可以作以下的設定。

令隊伍的長度即 50m 為一個長度單位,隊伍行進一個長度單位所需的時間為一個時間單位。這樣,隊伍行進的速度值也是 1。

令 x 為警犬跑的全部距離。由條件可知,警犬跑完這段距離正好用了一個時間單位,因此,x 也是警犬的速度。在警犬朝前跑時,牠相對於隊伍的速度是 x-1;在朝回跑時,牠相

對於隊伍的速度是 x + 1。警犬是在一個時間單位裡跑完來回兩程的,因此,下面的等式成立

$$[1 \div (x - 1)] + [1 \times (x + 1)] = 1$$

由此解得,x 的正值為。因此,牠實際跑的距離是(m)。

九色地磚

如下圖所示為一種九塊地磚圖樣,它是由 9 種不同邊長的正方形拼成的長方形圖案。

上圖中每個正方形中間的數字或字母表示這個正方形的邊長。最中間一個最小的正方形的邊長是 2,由於圖形

149

太小，不寫進去了。這些用字母 a、b、c、d、e 表示的正方形邊長各是多少呢？

答案：利用正方形的各邊相等，從圖得到

e = 5 + 2 = 7

c = e + 2 = 7 + 2 = 9

b = c + 16 = 9 + 16 = 25

a = 33 + 5 - 2 = 36

d = 33 - 5 = 28

只有一些很特殊的長方形才能由若干邊長各不相同的正方形不重複的拼合而成。這樣的長方形稱為完全長方形。上圖即為一個邊長為 61 和 69 的長方形。

騎士和他忠實的狗

這是一個尋找路徑謎題的基本題型。一名騎士在下列各圖中奔馳，在每一圖中他必須走過所有的方格才算完成。需要按照國際象棋中騎士的走法前進，而且每個空格只能夠進去一次。

本題中的 6 幅圖分別代表的是 3 個人和 3 條狗，本題的目的是希望將騎士和狗所走的路徑相配對。你必須找出各圖中騎士行進的路徑，然後將各種路徑分為 3 類：

1. 不可能發現一條可通過所有方格的路徑。

2. 可發現一條可通過所有方格的路徑。

3. 可發現一條可通過所有方格的路徑，而且該路徑可重複進入。

4. 可重複進入的路徑是指騎士可透過圖形中所有方格之後，再從最後一個方格進入最前面的第一個方格。

人1　　　人2　　　人3

狗A　　　狗B　　　狗C

答案：假如把每一方格塗成相互交錯的黑色和白色，則騎士每走一步必定跳到不同顏色的方格上。因此可重複進入的路徑必定是黑白方格數相等的圖形；如果黑白方格數差 1 的話也有可能形成一條路徑；如果黑白方格數差 2 那就不可能形成一條路徑了。所以由上面的規則可知：1 跟 C 相配對，最後 3 跟 B 相配對。

聖誕節禮物

為迎接聖誕節的到來，倫敦一家商店決定將各類禮品裝入不同的盒子裡，盒子的平面圖如圖 1 所示（大小皆等 5 個單位正方形）。要將任意 5 個盒子裝入一個底面積為 5×5 的大籃子內，右圖的大正方形即為籃子的平面圖。圖 2 是 12 種盒子的形狀以及盒內的禮品。

圖 1

圖 2

露西及傑森的父母為他們各買了一籃禮物。已知在露西的籃子內有一個時鐘，露西和傑森的禮物中沒有任何一樣重複，每個大籃子中的 5 個盒子皆不相同。試問兩人各得到了什麼禮物？

答案：兩個大籃子內的禮品如下。

①傑森：外套、照相機、小火車、書及釣魚竿。

②露西：凳子、時鐘、曲棍球棒、鞋子及腳踏車。

六隻小動物

李老師拿來了 3 個正方體的示意圖。
每個正方體的 6 個面，都按照一樣的
規律畫著猴、貓、鼠、熊、兔、雞 6
種小動物。李老師說：「小明，你看
完下面 3 個正方體的示意圖，能說出
猴的對面是什麼動物嗎？鼠的對面又
是什麼動物呢？」

圖 1

圖 2

圖 3

答案：這 3 個正方體 6 個面上的動物圖都是按照一樣規律排列的。可是每個正方體只能讓我們看到其中的 3 個面上的動物圖。你要是總看著圖去想，猴的對面是什麼動物呢？那是很難想出的。遇到這一類題，可以根據題中給出的條件去想，猴和哪些動物是不相對的，因為這一點很容易看出來。

從圖 1 可以看出：猴的對面不是貓，也不是鼠。從圖 3 可以看出：猴的對面不是兔，也不是熊。那麼 6 種動物中還有一種是雞，那猴的對面一定是雞了。

要想知道鼠的對面是什麼動物，從圖上也是不容易看出的，因為 3 幅圖中，只有一幅圖中能看到鼠。不如我們先看看貓的對面是什麼動物。從圖 1 和圖 2 可以看出，貓的對面不是猴、鼠、熊，前面已經分析出猴的對面是雞，那貓的對面也不可能是雞，所以貓的對面一定是兔子。猴的對面是雞，貓的對面是兔，那鼠的對面一定是熊了。

大理石裝箱

建築工人打算把大理石裝進箱子裡帶回工地。箱子內側的長、寬、高分別為 30cm。大理石的大小如下頁圖左所示。這個箱子最多能裝幾塊大理石？

答案：6 塊。先按左下圖裝 3 塊，然後按右下圖再裝 3 塊。

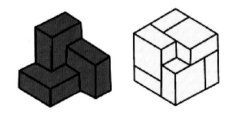

黑色立方體

有一個全部塗成黑色的立方體，將其縱橫切割成 27 個小的立方體，那麼滿足以下條件的立方體各有幾個？

1. 三面都塗成黑色的立方體。

2. 兩面都塗成黑色的立方體。

3. 一面塗成黑色的立方體。

4. 完全沒有塗過顏色的立方體。

答案：

1. 三面 8 個。

2. 兩面 12 個。

3. 一面 6 個。

4. 無色 1 個。

分成 27 個也就是說劃上如圖所示的切割線。8 個，它們三面都是黑色的；各個部分的中央，也就是畫上圈的部分有 6 個，它們一面是黑色的；最中心無色的只有一個；然後就是剩下的兩面呈黑色的了。

塗色的正方體

一個稜長為 1cm 的正方體木塊，表面塗滿了深色，把它切成稜長 1cm 的小正方體。在這些小正方體中：

1. 三面塗有深色的有多少個？

2. 兩面塗有深色的有多少個？

3. 一面塗有深色的有多少個？

4. 六面都沒有塗深色的有多少個？

答案：

1. 三面都塗有深色的小正方體在大正方體的頂點處，正方體有 8 個頂點，所以三面塗有深色的有 8 個。

2. 兩面都塗有深色的小正方體在大正
 方體的稜上，每條稜上有 8 個，
 正方體有 12 條稜，所以兩面塗有
 深色的有 $8 \times 12 = 96$（個）。

3. 一面塗有深色的小正方體在大正
 方體的面上，每個面上有 $8 \times 8 =$
 64（個），正方體有 6 個面，所以
 一面塗有深色的有 $8 \times 8 \times 6 = 384$
 （個）。

4. 六面都沒有塗色的在大正方體的中
 間，有兩種算法：

 ① $1000 - 8 - 96 - 384 = 512$（個）；

 ② $8 \times 8 \times 8 = 512$（個）。

切割立方體

如下圖所示,在一個稜長為 10 的立方體上截取一個長為 8、寬為 3、高為 2 的小長方體,那麼新的幾何體的表面積是多少?

答案:可以從 3 個方向(前後、左右、上下)考慮,新幾何體的表面積仍為原立方體的表面積:$10 \times 10 \times 6 = 600$。

立方塊組合

用稜長是 1cm 的立方塊拼成如下圖所示的立體圖形,問該圖形的表面積是多少 cm2?

答案:該圖形的上、左、前 3 個方向的表面分別由 9、7、7 塊正方形組成。該圖形的表面積等於($9 + 7 + 7$)$\times 2 = 46$(個)小正方形的面積,每個小正方形的面積為 $1 \times 1 = 1$(cm2),所以該圖形表面積為 $46cm^2$。

切割長方體

一個表面積為 $56cm^2$ 的長方體如圖切成 27 個小長方體,這 27 個小長方體表面積的和是多少?

答案:每一刀增加兩個切面,增加的表面積等於與切面平行的兩個表面積,所以每個方向切兩刀後,表面積

增加到原來的 3 倍，即表面積的和為 $56 \times 3 = 168$（cm²）。

蓋著瓶蓋的瓶子

一個蓋著瓶蓋的瓶子裡面裝著一些水，瓶底面積為 10cm2，如下圖所示，請你根據圖中標明的資訊，計算瓶子的容積。

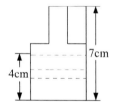 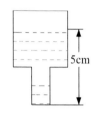

答案：根據已知條件，第二個圖上部空白部分的高為 $7 - 5 = 2$（cm），從而水與空著的部分的比為 $4：2$，即 $2：1$，由圖 1 可知，水的體積為 $10 \times 4 = 40$（cm³），所以總的容積為 $40 \div 2 \times (2 + 1) = 60$（cm³）。

擰緊瓶蓋的瓶子

一個擰緊瓶蓋的瓶子裡面裝著一些水，見下圖，由圖中的資訊可推知瓶子的容積是多少？（π 取 3.14）

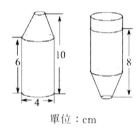

單位：cm

答案：由於瓶子倒立過來後其中水的體積不變，所以空氣部分的體積也不變，從圖中可以看出，瓶中的水構成高為 6cm 的圓柱，空氣部分構成為 $10 - 8 = 2$（cm）的圓柱，瓶子的容積為這兩部分之和，所以瓶子的容積為

$$\pi \times \left(\frac{4}{2}\right)^2 \times (6 + 2) = 3.14 \times 32$$
$$= 100.48（\text{cm}^3）$$

 第 5 章　幾何構圖

第 6 章　文字構圖

考生的心思

一名進京趕考的考生在考完試後，寄給雙親一封只寫了一個字的信，如下圖所示。這到底是什麼意思呢？

答案：差一點考上官。

用「二」組字

老師上課時出了一道很特別的題目，要求大家將下面 16 個方格中的每個「二」字加上兩筆，使其組成 16 個不同的字。你能辦到嗎？

二	二	二	二
二	二	二	二
二	二	二	二
二	二	二	二

答案：

夫井開王

豐毛牛手

天午五元

雲月仁無

聰聰猜字

聰聰讓大家猜一個字。這個字可以跟下面的字一起組成新的字:放在「土」的左邊、「士」的下邊;「十」的左邊、「十」的下邊;「刀」的左邊、「刀」的下邊;「木」的上邊、「木」的下邊;「力」的上邊、「力」的右邊;「今」的左邊、「今」的下邊。這樣,就能得到 12 個新的字了。想一想,聰聰讓大家猜的是什麼字?猜到這個字,就可以知道 12 個新字是什麼字了。

```
          ? 土        ? 十
     士                   十
     ?                   ?
                    木
     ? 刀         ?         ? 木
     刀
     ?                   今?
     ? 力   力?      ? 今
```

答案:口。

填字成名

請你在下圖中空格裡填上一個字,使它與其他 8 個字組成 7 種水果名。

比	市	兆
子		口
甘	利	巴

答案:「木」字。

比	市	兆
子	**木**	口
甘	利	巴

巧填一字

在空格裡填上適當的字，把它和圓圈裡的字合起來，可以分別組成 10 個字，仔細想想應該是哪些字。

答案：填的是「十」字。如下圖所示。

玩「木」字魔術

下邊的 9 個方格裡，各有一個「木」字，但都是不完整的國字，請你依據它們的位置把整個字補全。

答案：如下圖所示。

加字得字

在下面 4 個字的中心填入一個適當的字，使其組成另外 4 個新字。

答案：田（畜、里、略、男）。

剖字各成形

這裡有 6 個圖，每個圖中都有一個空格。請你在每個空格裡嵌進一個字去，要使這個字能夠剖成兩部分，和圖裡的字各自拼成一個新的字。

答案：如下圖所示。

部首組詞

請你用圖中格子裡的字或部首組成一條四字成語。

答案：如下圖所示。

添補換新顏

請在一豎上加兩筆組成一個新字。

答案：干、工、士、千、土。

象棋上的成語

象棋是一項起源於中國的古老娛樂活動。下圖就是一個象棋棋盤，請你在每格空白棋子上填入一個適當的字，使橫豎相鄰的 4 個棋子能夠組成一條成語。

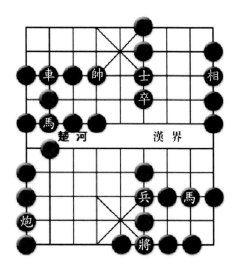

答案：

棄車保帥	車水馬龍	一馬當先
身先士卒	自相矛盾	如法炮製
調兵遣將	行將就木	兵荒馬亂

成語巧編織

請你在下圖的空格裡填上適當的字，讓它們和原有的字組成一條常用的成語。

答案：如下圖所示。

163

難捨難分　分秒必爭

爭先恐後　後繼有人

人山人海　海闊天空

空前未有　有口無心

心急如火　火樹銀花

花言巧語

排長龍

在這個圖形裡的每兩個字之間填上兩個字，就可以組成 17 條首尾相連的成語，請填填看。

答案：

語重心長　長此以往

往返徒勞　勞苦功高

高歌猛進　進退兩難

巧分圖形

請將下圖分成形狀、大小完全相同的 4 塊，使每塊中各有一個字。

答案：見下圖。

164

分割正方形組成語

請把下面兩個正方形分成形狀、大小
完全相同的 4 塊，並使每塊中的文字
都能組成一條四字成語。

 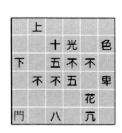

答案：

（1）七上八下、七手八腳、三令五
申、三番五次。

（2）不上不下、五花八門、五光十
色、不亢不卑。

趣味輪盤

輪盤中有 8 條「一」字成語，請你試
著填一填。

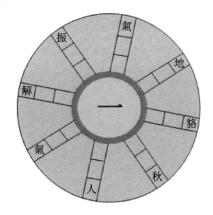

答案：如下圖所示。

165

完形填空

在這個圓圈裡的每兩個字之間填上兩個字，就可以組成 15 條首尾相連的成語，請你填填看。

答案：如下圖所示。

看看裡面有多少成語

拿全美

穩拿全美

下穩拿全美

上下穩拿全美

色上下穩拿全美

湖顏色上下穩拿全美

暮海湖顏色上下穩拿全美

刀朝暮海湖顏色上下穩拿全美

楚面刀朝暮海湖顏色上下穩拿全美

清楚面刀朝暮海湖顏色上下穩拿全美

答案：一清二楚、兩面三刀、朝三暮四、五湖四海、五顏六色、七上八下、十拿九穩、十全十美。

智選成語

請你仔細觀察下面的成語，並從右邊
A、B、C、D 4 個成語中選出一個填
入空格，使左邊的 8 個成語具有相同
的規律。

睹 物 思 人
虎 視 眈 眈
一 見 如 故
管 中 窺 豹
一 樣 無 際
看 朱 成 碧
極 目 遠 眺
□ □ □ □

A. 心花怒放
B. 出奇制勝
C. 虎落平陽
D. 走馬看花

答案：選 D。規律是每一個成語中都
有一個表示「看」的詞。

巧填「牛」成語

請在空格裡填入適當的字，使每行橫
讀共組成 16 個帶「牛」字的成語。

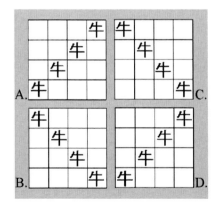

答案：

167

A‧目無全牛；多如牛毛；吳牛喘月；牛鬼蛇神。

B‧牛頭馬面；九牛一毛；蝸行牛步；亡羊得牛。

C‧牛衣對泣；對牛彈琴；氣沖牛鬥；庖丁解牛。

D‧賣刀買牛；雞口牛後；泥牛入海；牛刀小試。

詩句填成語

在下面三欄填入國字，縱向各成一成語。

欲	窮	千	里	目	更	上	一	層	樓

答案：僅舉一種答案。

欲	窮	千	裡	目	更	上	一	層	樓
蓋	途	絲	應	中	深	行	敗	出	臺
彌	末	萬	外	無	夜	下	塗	不	亭
彰	路	縷	合	人	靜	效	地	窮	榭

「一二三四」填成語

請在空格內填字，每行形成一個四字成語。

答案：(僅舉一種答案) 一鼓作氣、不二法門、入木三分、朝三暮四。

「新年快樂」填成語

空格中填入字，橫向分別組成不同的成語。

答案：僅舉一種答案。

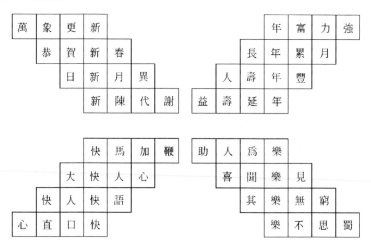

「天下為公」填成語

下圖中顯示「天下為公」4 個字，你能否在其餘空格內填滿適當的字，使其每一橫行、直行四字均為一句成語嗎？

答案：僅舉一種答案。

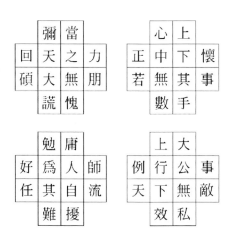

「家和業順」填成語

一家和，百業順。請在下面的空格內填入適當的字，使可以按箭頭方向讀出 8 個四字成語來。

答案：見下圖。

「五一勞動節」填成語

請你在大燈籠的空格中填入適當的國字，使其組成 20 句帶有「五、一、勞、動、節」等字的成語。

答案：僅舉一種答案。

五彩繽紛、一日千里、勞燕分飛、動人心弦、節衣縮食；

九五之尊、不一而足、一勞永逸、無動於衷、枝節橫生；

學富五車、千鈞一髮、鞍馬勞頓、興師動眾、開源節流；

攢三聚五、始終如一、舉手之勞、風吹草動、高風亮節。

「風月」填成語

填入字，橫向分別組成不同成語。

風	月		
風		月	
	風		月
		風	月

答案：

風月無涯

風雲月露

清風明月

只談風月

或

風月無邊

風光月霽

嘲風弄月

煙花風月

「智慧」填成語

你是成語「達人」嗎？如果是，請在空格內填字，使圓圈中的字如箭頭所示組成 8 句含有「智」、「慧」的成語。如果不是，那就更要填了！

答案：聰明才智、急中生智、見仁見智、竭忠盡智、智圓行方、智勇雙全、勢均力敵、智昏菽麥；拾人牙慧、好行小慧、聰明智慧、齒牙餘慧、慧業文人、慧眼識金、慧心巧思、慧心妙舌。

詩中成語

唐代詩人王之渙的《登鸛雀樓》中每一個字都有一個數字與其對應，如下圖所示。

有一個四字成語暗藏在這首詩中，這個成語的第一個字是第二個字的 9 倍，第四個字比第三個字大 1，第二個字是第四個字的 1/7，第三個字比第一個字的一半多 4。請問，這個成語是什麼呢？

白	日	依	山	盡，
1	2	3	4	5
黃	河	入	海	流。
6	7	8	9	10
欲	窮	千	里	目，
11	12	13	14	15
更	上	一	層	樓。
16	17	18	19	20

答案：一日千里。

寶塔詩如何讀

開

山滿

桃山杏

山好景山

來山客看山

裡山僧山客山

山中山路轉山崖

答案：山中山路轉山崖，山客山僧山裡來。山客看山山景好，山桃山杏滿山開。

迴文詩

唐宋詩詞，歷來為莘莘學子所喜好。更有許多文人墨客留下了不朽之作。北宋詩人秦觀寫了一首迴文詩，只有 14 字，讀出來共 4 句，每句 7 個字，如下圖所示。

詩句排列在一個圓周上，前一句的後一半為後一句的前一半，按順時針方向，你能把這首詩寫出來嗎？後人又學著寫了一首這樣的詩，如下圖所示，你會讀嗎？

答案：

賞花歸去馬如飛，去馬如飛酒力微。酒力微醒時已暮，醒時已暮賞花歸。

恍如今夜雨聞琴，夜雨聞琴響水音。響水音頻成妙境，頻成妙境恍如今。

第 6 章 文字構圖

第 7 章　道具構圖

矛盾空間

圖像垂直和水平的邊緣是扭曲的還是直的？

答案：圖像的邊緣都是直的。

向下飛的蝙蝠

用 10 根火柴擺成向上飛的蝙蝠圖形，請你移動 3 根火柴，使它變成向下飛的蝙蝠圖形。

答案：

轉向和調頭

如下圖所示為一個「小魚」形狀。

1. 請你移動 2 根火柴，使小魚轉向（變成頭朝上或朝下）。
2. 請你移動 3 根火柴，使小魚調頭（變成頭朝右）。

答案：要使小魚轉向或調頭，就要盡量利用原來的火柴所組成的形狀，以便減少火柴的移動。

(1) 轉向　　　　　(2) 調頭

桌子和椅子

移動 3 根火柴，使桌子在兩把椅子的中間。

答案：

倒立金字塔

在下圖中，左邊是用 10 根火柴排成的金字塔，右邊是用 10 根火柴排成的倒立的金字塔。能不能只移動 3 根火柴，就把左邊的金字塔變成右邊倒立的金字塔？

答案：下圖中的虛線表示移動的火柴。

巧擺三角形

給你 5 根火柴，擺成一個含有三角形
的正方形，你會嗎？

答案：見下圖。

4 根火柴搭出 2 個三角形

搭 1 個三角形要用 3 根火柴，你能用
4 根火柴搭出 2 個三角形嗎？

答案：見下圖。

3 個變 7 個

下圖是由 12 根火柴組成的 3 個正方
形，你能移動 3 根火柴，使圖中出現
7 個正方形嗎？

答案：見下圖。

火柴組合

如下圖所示，有 8 根火柴，4 根的長
度是其他 4 根長度的一半。在不能折
斷火柴的情況下，怎樣利用這 8 根火
柴擺成 3 個正方形？

答案：見下圖。

火柴歸位

如下圖所示,桌面上放有 4 根長火柴和 4 根短火柴。現在要求你每次移動 2 根相鄰的火柴,在標有編號的 10 個位置上,移動 4 次把長短相同的 4 根火柴放到一起。

答案:像下圖那樣移就可以了,還有別的方法,請自己找一下試試。

第1次											
第2次											
第3次											
第4次											

倒轉梯形

下頁圖是由 23 根火柴擺成的含有 12 個小三角形的梯形,最少移動幾根,可以讓它倒轉過來呢?

答案:4 根。如下圖所示。

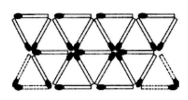

小船變梯形

移動 4 根火柴,把小船變成 3 個梯形。

答案:見下圖。

181

翻正方形

用 12 根火柴能夠擺出大小 5 個正方形，再給你 4 根，讓你把正方形的數量翻一番，達到 10 個，可以嗎？

答案：見下圖。

巧手剪拉花

結婚的洞房掛著顏色各異的拉花。圖中用 20 根火柴擺出了 5 個正方形的拉花，請你移動其中 8 根，讓它變成由 9 個正方形組成的拉花。

答案：見下圖。

火柴「牢房」

用 13 根火柴組成了 6 個相同大小的長方形，將這些長方形各自看作監獄中關押犯人的牢房，火柴看作阻隔犯人的鐵柵欄。可是一排鐵柵欄被犯人破壞了，只剩下了 12 排鐵柵欄，如何做到？但即使這樣也依然能做成 6 間大小相同的牢房。牢房的形狀可以任意改變，但不可折斷火柴，也不可以用火柴多餘的一段作為鐵柵欄的邊。

答案：如下圖所示。

火柴三角形

6 根相同長度的火柴組成了 2 個面積相等的正三角形，如何移動 3 根火柴，使其組成 4 個和原來的三角形同樣大小的三角形？

答案：如下圖所示，即做成一個正四面體就可以了。

火柴正方形及三角形

如何用 9 根火柴組成 3 個正方形和 2 個三角形？

答案：關鍵還是思考模式要從平面到立體。

複合正六邊形

下圖是用 12 根火柴擺成的正六邊形，再用 18 根火柴，可以在裡面擺成 6 個相等的小六邊形。你知道是怎麼擺的嗎？

答案：見下圖。

變生圖形

請在下面的圖形中去掉 1 根火柴，使它變成由完全相同的兩個圖形組成。

答案：見下圖。

完全相同的三部分

請你移動 4 根火柴，使圖形變成完全相同的三部分。

答案：見下圖。

火柴田地

用 12 根火柴擺成 1 個田字形：

1. 拿去 2 根火柴，變成 2 個正方形；
2. 移動 3 根火柴，變成 3 個正方形。

答案：

1. 原來 12 根火柴，拿走 2 根後剩 10 根火柴，不可能拼成大小相同的 2 個正方形，只能是一大一小。只要保留外邊的大正方形，拿去裡面 2 根，使裡面 4 個正方形變成 1 個就可以了，如下圖所示。

2. 移動 3 根火柴，那麼總根數仍然是 12 根，12 根組成 3 個正方形，每個正方形 4 根火柴，只移動 3 根，原來就有 1 根不變，把另外 3 根和它組成正方形即可，如下圖所示。

回字形圖形

下圖是用 24 根火柴擺成的回字形圖形，如果只允許移動圖中的 4 根火柴，使原圖形組成三個正方形（大小可以不一樣），你能辦得到嗎？

答案：見下頁圖。

重新擺圖形

用 12 根火柴再拼一個圖形，使它的
面積是這個圖的 3 倍。

答案：見下頁圖。

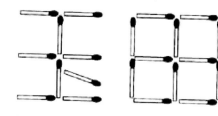

答案：見下圖。

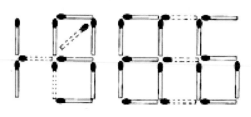

單字變身

下圖是用火柴拼成的英文單字
FOOT。只移動一根火柴，使它變成
另外一個英文單字。

答案：見下圖。

國字變數字

用 21 根火柴組成國字「玉田」。請移
動其中 6 根，變為數字 1986。

移火柴

如下圖所示，用火柴排列成字母 E。你知道最少只動幾根火柴就可將其變為 L 嗎？

答案：一根。如下圖所示，將一根火柴豎立起，從側面看就可以了。

變形的 9

如下頁圖所示，12 根火柴可以組成一個 9。去掉一根火柴，改變一下位置，用 11 根火柴也可以組成一個標準的、正確的 9。怎樣做呢？

答案：見下圖。

5 變 16

下圖是由 5 根火柴組成的 5，在不增減、不折斷火柴的情況下，變動位置，組成 16。

答案：變形為羅馬數字。

187

井和口

水井的計量單位是「口」，人們常說「一口井」、「兩口井」，等等。下圖是用 16 根火柴排成的一個「井」字。現在希望移動 6 根火柴，使它變成兩個同樣大小的「口」字。應該怎樣移動？

答案：由簡單的計算知道，16 ＝ (4×2) ×2，因而可用 16 根火柴排成兩個邊長為 2 的正方形。

原圖「井」字的中間已經有一個邊長為 2 的正方形，只需移動「井」字四角的 8 根火柴，使它們也組成一個邊長為 2 的正方形。

但是題目要求只移動 6 根火柴，所以應該保留「井」字的一角不動，將其

他 3 個角上的火柴移過來，得到下圖所示的答案。

一弓變兩口

從一盒火柴中取出 15 根，排成下圖所示的「弓」字形。只許移動其中的 4 根，要用這些火柴排成兩個正方形。應該怎樣移動？

答案：一動手搬火柴，就會發現，先要知道兩個正方形各是多大。所以不

妨先做一點簡單的計算。一個正方形的四邊所用火柴的根數相同，所以排成一個正方形所用火柴的根數是 4 的倍數。原圖共有火柴 15 根，試從 15 中拆出一個 4 的倍數，得到

$$15 = 12 + 3 = 12 + 4 - 1 = 4 \times 3 + 4 \times 1 - 1$$

由此可見，可以設法排成一個每邊 3 根火柴的正方形和一個每邊 1 根火柴的正方形，使小正方形有一邊在大正方形的邊上。例如可以排成下圖。

從原圖移動 4 根火柴得到新圖的方法，如下圖所示，其中虛線表示移動的火柴。

兩口變相等

兩口子偶然吵架，一口子拔腿就往外走，另一口子大喝一聲：「回來！」這個「回」字可以像下圖那樣用 24 根火柴排成，它是由一大一小兩個「口」字組成的。現在希望移動其中 4 根火柴，使圖形變成由同樣大小的兩個「口」字組成，有什麼辦法嗎？

答案：看看原來圖中兩個正方形組成的「回」字，大正方形每邊有 4 根火柴，小正方形每邊有 2 根火柴。如果要改組成同樣大小的兩個正方形，邊長就應該取平均數，大家都變成 3 根：

$24 = 4×3 + 4×3$

有了明確的探索方向，稍加嘗試，不難找到問題的答案，例如可以重排成下圖。

移動火柴的方法見下圖，其中的虛線

表示移動的火柴。

擴大總面積

下圖所示的方格圖案由 28 根火柴組成，共有 5 個正方形。

把一根火柴的長度取成長度單位，那麼圖中 5 個正方形的總面積是 4×2

＋ 1×3 = 11。還是用 28 根火柴，還是組成 5 個正方形，但是要使總面積變得更大，能不能做到呢？

答案：可以採用下圖的排列方法。在下圖中，從左上到右下一連串 4 個小正方形，再加上外圍 1 個大正方形，正方形的總數還是 5 個。外圍大正方形有 4 條邊，每邊用 4 根火柴；裡面有 3 橫、3 豎，每橫每豎各用 2 根火柴，總根數是

$$4×4 + 2×3 + 2×3 = 28$$

所以下圖用的火柴數目還是 28 根。

邊長為 1 的正方形有 4 個，邊長為 4 的正方形有 1 個，它們的面積和是

$$1×4 + 16×1 = 20$$

這樣，就把 5 個正方形的總面積從 11 擴大到 20，一根火柴也沒有多用。實際上，僅僅現在 1 個大正方形的面積，就已超過原來 5 個正方形面積的總和了。

猜紙牌

下頁圖是 7 張寫有數字的紙牌。甲、乙和丙 3 人各取 2 張。甲說：「我的紙牌上的數字合計是 12。」乙說：「我的紙牌上的數字合計是 10。」丙說：「我的紙牌上的數字合計是 22。」那麼，剩下的一張紙牌的數字是多少呢？

答案：剩下的紙牌數字為 12。只需把紙牌上的數字總和求出來，減去甲、乙、丙 3 人所取牌的數字總和，即得出剩下的一張紙牌上的數字。

發牌遊戲

如果輪到你發第六張撲克牌，你應該發哪張牌？

答案：紅桃 5。撲克牌點數遞減，花色間隔出現。

猜猜第 9 張牌

如果輪到你發第九張撲克牌，你應該發哪張牌？

答案：草花 4。格內橫行、縱行、對角線的 3 個數相加，和為 15，且黑桃、方片、草花 3 種花色交替出現。

移牌成序

規定每次只允許移動一張牌，且只允許將空位旁邊的牌移至空位，怎樣移動，使圖 A、圖 B 變成圖 C ？

答案：

1. A → C，移 18 次（數字代表牌點數）：4，1，2，4，1，3，5，1，4，2，3，4，1，5，4，3，2，1。

2. B → C，移 22 次（數字代表牌點數）：3，1，2，3，1，5，4，1，3，2，5，3，1，4，3，5，2，1，5，3，4，5。

擺牌遊戲

24 張撲克牌要排成 6 排，每排要排 5 張，怎麼排？

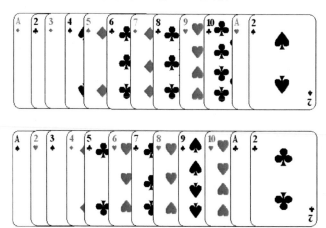

答案：如下圖所示，排成六邊形就可以了。

揭穿「玩撲克」的騙局

在公園或路旁，經常看到這樣的遊戲：攤販前畫有一個圓圈，周圍擺滿了獎品，有鐘錶、玩具、小梳子等，然後，攤販拿出一副撲克讓遊客隨意摸出 2 張，並說好向哪個方向轉，將 2 張撲克的數字相加（J、Q、K 分別為 11、12、13，A 為 1），得到幾就從幾開始按照預先說好的方向轉幾步，轉到數字

幾,數字幾前的獎品就歸遊客,唯有轉到一個位置(見下圖),必須交 2 元,其餘的位置都不需要交錢。

真是太便宜了,不用花錢就可以玩遊戲,而且得獎品的可能性「非常大」,交 2 元的可能性「非常小」。然而,事實並非如此,透過觀察可以看到,凡參與遊戲的遊客不是轉到 2 元就是轉到微不足道的一些小物品旁,而鐘錶、玩具等貴重物品就沒有一個遊客轉到過。這是怎麼回事呢?是不是其中有「詐」?

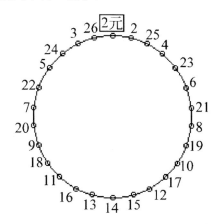

答案:這其實是騙人的把戲。透過圖可以看到:由圓圈上的任何一個數字或者左轉或者右轉,到 2 元位置的距離恰好是這個數字。因此,摸到的撲克數字之和無論是多少,或者左轉或者右轉必定有一個可能轉到 2 元位置。即使轉不到 2 元,也只能轉到奇數位置,絕不會轉到偶數位置,因為如果是奇數,從這個數字開始轉,相當於增加了「偶數」,奇數+偶數=奇數;如果是偶數,從這個數字開始轉,相當於增加了「奇數」,偶數+奇數=奇數。我們仔細觀察就會發現,所有貴重的獎品都在偶數字前,而奇數字前只有梳子、小尺子等微不足道的小物品。由於無論怎麼轉也不會轉到偶數字,也就不可能得貴重獎品了。

對於小攤販來說,遊客花 2 元與得到小物品的可能性都是一樣的,都是 1/2,所以相當於小攤販將每件小物品用 2 元的價格賣出去。

撲克牌中的祕密

從撲克牌中挑出所有的 J、Q、K、A，排成 4×4 的陣列，而且每一行和每一列這 4 種牌只能出現一次。排法有許多種附圖只是其中之一。請找出一種排法，使對角線也和各行、各列一樣，4 種牌只出現一次。

但真正的難題是找出一種排法，使每一對角線、每一行和每一列都是由不同花而且不同大小的牌組成。總共有 72 種排法，快排排看吧！

答案：一種排法如下。

Ah Kc Qd Js

Qs Jd Ac Kh

Jc Qh Ks Ad

Kd As Jh Qc

其中，s 代表黑桃，h 代表紅心，d 代表方塊，c 代表梅花，它能滿足所有條件。

這個謎題的歷史相當悠久，在 18 世紀初的刊物中就有記載。著名的數學家歐拉（Euler）曾提出一個 36 位軍官的類似謎題，也就是 6 個不同軍團各有 6 名軍官。但這個謎題後來證明無解。如果你想試試另一個同類型而且有解的問題，請參考下例。

有 5 個車隊 A、B、C、D、E 參加汽車大賽，每個車隊又有 5 輛編號為 1、2、3、4、5 的汽車。所有的車子在起跑區排成 5×5 的陣列。為了公平起見，這個陣列的每一行、每一列以及對角線都只能有一輛某個車隊、某個編號的車。請找出適當的車輛起跑配置。

棋子組合圖形

有 4 塊圖案如圖 1 所示的棋子組合圖形，可以拼成如圖 2 所示的軸對稱圖形，請你分別在圖 3 和圖 4 中各拼成

一種與圖 2 不同的軸對稱圖案，要求
兩種拼法各不相同，並且至少有一個
圖形既是中心對稱圖形，又是軸對稱
圖形。

圖 1

圖 2

圖 3

圖 4

答案：答案不唯一，還有其他拼法。
下面介紹其中一種。

五邊形桌子上的棋子

5 張五邊形桌子上有不同的黑白棋子
組合。在 A ～ E 5 個選項中，哪一個
與眾不同？為什麼？

答案：B。它是其他圖形的鏡像，而
其他的 4 個選項都是旋轉角度不同的
同一圖形。

197

杯墊上的棋子

下圖中的深色方塊代表杯墊，杯墊的上面都放上了一顆白色圍棋子。其中有一組的擺放方式是和其他 3 組不一樣的，請你找出來。

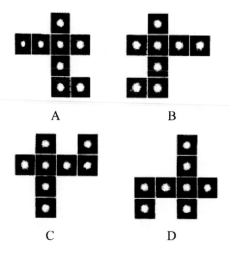

答案：B。與其他的圖形相反。

不相稱的「大」字

一個小朋友用圍棋子擺了4個不是很標準的「大」字。雖然擺得不是很標準，但擺法卻是有一定規律的，只有其中的一個不符合這種規律，請你找出來。

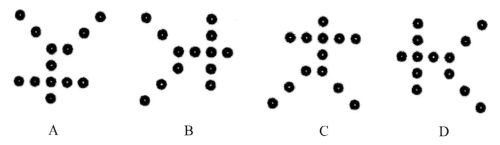

| A | B | C | D |

答案：B與其他圖相反。

不一致的棋子組合

下面5組棋子組合中，哪2組和另外3組不一致？

| A | B | C | D | E |

答案：C和E與其他圖相反。

棋子隊列

下圖是 4 種棋子組成的交叉隊列，哪一種是與眾不同的？

A　　　　　　B　　　　　　C　　　　　　D

答案：A。其中有一條邊上少了一個球。

不相稱的棋子方陣

下列 4 組棋子方陣中，有 1 組和其他 3 組是不相稱的，請你找出來。

A　　　　　B　　　　　C　　　　　D

答案：C 是其他圖的反面。

棋子和鐵絲的組合圖形

下面是一組棋子和鐵絲的組合圖形。請在 A ～ E 5 個選項中，選出合適的一項填入「？」處，使上面一行的圖形得以按照某種規律排列。

答案：見下圖。

答案：E。在圖形序列中，由左至右，圖形按這樣的規律變化：加兩個圓和兩條直線，去除一個圓和一條直線，同時圖形按逆時針方向旋轉90°。

長方形變三角形

現在有 15 枚棋子排成了 3 行，請只移動其中 3 枚棋子，排成一個三角形。

移動棋子

如下圖排列有白和黑兩色棋子，現欲分成白子一排和黑子一排。最少應移動幾枚棋子才能成功？每排棋子數目必須相同。

答案：4 枚。如下圖所示。只要以「斜看」方式便能很快的將棋子排列成功。要從各種不同的角度去思考問題。

黑色棋子有多少

觀察圖形：

前 200 枚棋子中有多少枚黑色的？

答案：白色棋子一次一枚，黑棋子除第一枚外，其餘是按照 2 的 n 次方的規律排下去。第一塊黑棋子有 1 枚，第二塊有 2 枚，第三塊有 $2 \times 2 = 4$（枚），第四塊有 $2 \times 2 \times 2 = 8$（枚），第五塊有 $2 \times 2 \times 2 \times 2 = 16$（枚），第六塊有

$2 \times 2 \times 2 \times 2 \times 2 = 32$（枚），第七塊有 $2 \times 2 \times 2 \times 2 \times 2 \times 2 = 64$（枚），第八塊有 $2 \times 2 \times 2 \times 2 \times 2 \times 2 \times 2 = 128$（枚）。可以推斷出，前 200 枚棋子中有 8 枚白的，有 192 枚是黑的。

999 枚棋子

小明的媽媽把白棋子○和黑棋子●按照下面的規律擺在桌面上。

●○○●●●○●●○○○●○○●●●○●●○○○●○○●●●○●●○○○…

她問小明：你要是按照這樣的規律再擺下去，那麼第 999 枚棋子是什麼顏色？這 999 枚棋子中，有多少枚白棋子？

答案：要是把 999 枚棋子擺出來，再回答問題那可要浪費很多時間了。

仔細觀察小明的媽媽擺好的棋子，就會發現擺棋子的規律是：每 12 枚棋子分為一組，這一組中棋子排列的規律是●○○●●●○●●○○○。而 $999 \div 12 = 83$ 餘 3，也就是說，第 999 枚棋子是按照 12 枚棋子一組，一組一組的擺了 83 組後又擺的第 3 枚棋子。每組中左起第 3 枚棋子都是白色的，即第 999 枚棋子是白色的。

我們知道，每一組的棋子中有 6 枚白棋子，因此，這 999 枚棋子中共有白棋子

$6 \times 83 + 2 = 500$（枚）

也可以這樣想：每組中有 6 枚白棋子，有 6 枚黑棋子，最後 3 枚棋子中白棋子比黑棋子多 1 枚。因此，這 999 枚棋子中共有白棋子

$(999 + 1) \div 2 = 500$（枚）

這 999 枚棋子中，有 500 枚白棋子。

放棋子問題

幾位好朋友閒來無事在玩棋子遊戲。他們面前有一個 4×4 的格子。幾人欲在裡面放 10 枚棋子（每一小格放一枚），要使它們形成 10 行，每行所放的棋子必須是偶數。計算行數時，橫排、豎排和斜排都算。要求將下圖中的棋子重新安排，以形成為數最多的偶數行。

答案：10 枚棋子可按下圖放置，這樣就能得出 16 個偶數行。

添象棋遊戲

下圖中有 9 個格子，除當中一特別每格裡都放著兩枚象棋，這樣每邊都是 6 枚。請你增加兩枚象棋，重新排列一下，使每邊還是 6 枚，中間格子不能放象棋。

帥 將	卒 兵	士 仕
相 象		馬 馬
炮 炮	兵 卒	車 車

答案：見下圖。

帥 將	卒 兵 卒	仕
相 象 炮		士 馬 馬
炮	兵 卒 兵	車 車

204

翻象棋遊戲

下圖是由 10 枚正面朝上的象棋組成的一個大三角形。現在請你把其中的 4 枚象棋翻過來，使得沒有任何 3 枚正面朝上的象棋能構成等邊三角形。你知道該翻哪 4 枚嗎？

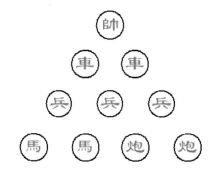

答案：見下圖。

移象棋遊戲

有 12 枚象棋，排成下列圖形。每相鄰的 4 枚象棋都是一個正方形的一個端點，這樣的正方形共有 6 個。如何移走 3 枚象棋，使得只剩下 3 個正方形？

答案：見下圖。

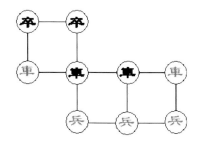

劃分成兩等份

下圖中橫向、豎向各是 6 格的棋盤上放有黑、紅象棋子各 5 枚，請你將黑、紅象棋子分開的同時，將棋盤也分成相等的兩份。

答案：如下圖所示。

三點共線

9 枚象棋構成一個大正方形，用直線把其中的 3 枚連接成一組，一共是 8 組。如果讓你移動其中的 2 枚變成 10 組，但還是 3 枚象棋連接在一起，一共有幾種做法？

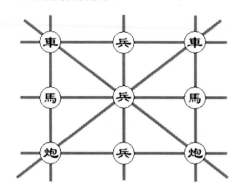

答案：共 3 種。第一種：見下圖。

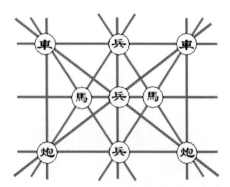

第二種：見下圖。

第三種：見下圖。

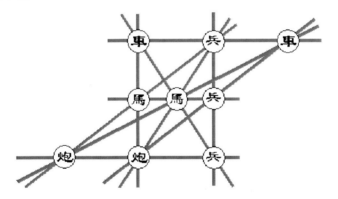

16 枚象棋的魔法（1）

在桌上平鋪 16 枚象棋，條件是每枚象棋都與其他 3 枚相接觸，且象棋之間不能產生重疊的現象，你可以辦到嗎？

答案：如下圖所示。

16 枚象棋的魔法（2）

如下圖所示，16 枚象棋形成 12 行，每行 4 枚。變換一下位置，使這 16 枚象棋可以形成 15 行，每行 4 枚。應當怎樣擺放？

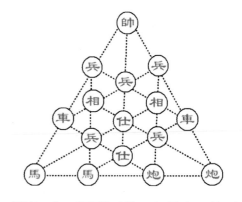

答案：如下圖所示的五角星中，外面的大五角星的 5 個端點為 5 枚棋子，裡面的小五角星的 5 個端點為 5 枚棋子，小五角星內的正五邊形的 5 個端點為 5 枚棋子，圖形的正中心還有 1 枚棋子，一共 16 枚棋子。請讀者們按照這個示意圖自己擺放。

旋轉象棋

如下圖所示，2 枚象棋緊貼在一起。馬固定不動，車的邊緣緊貼馬並圍繞著馬旋轉。當車圍繞著馬旋轉一圈回到原來的位置時，它圍繞著自己的中心旋轉了幾個 360°？

答案：由於 2 枚象棋的圓周是一樣的，因此，你可能認為車在緊貼馬「公轉」一週的整個過程中，僅圍繞自己的中心「自轉」一週，即一個 360°。但如果你實際操作一遍，就會驚奇的發現，車實際上「自轉」了兩週，兩個 360°，即 720°。

移象棋遊戲

桌面上有 4 枚象棋。你是否有辦法使它們形成如下頁圖所示的形狀，使得如果有第五枚象棋置於其中的陰影部分，正好在同一平面上與其餘 4 枚象棋同時接觸？當然，前提是你不能使用第五枚象棋，只能移動這 4 枚象棋，把這 4 枚象棋中的任意一枚從一個位置緊貼桌面滑移到另一個位置，最後給第五枚象棋留下一個大小正好的位置。

答案：移動象棋的步驟如下。

第一步

第二步

第三步

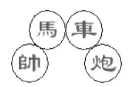

第四步

象棋「花蕊」

桌面上有 6 枚象棋。你是否有辦法使它們形成如圖所示的形狀，使得其中心的陰影部分正好能容納第七枚象棋，並且使這枚象棋在同一平面上與其餘 6 枚象棋同時接觸？當然，前提是你不能使用這第七枚象棋，只能移動這 6 枚象棋，把這 6 枚象棋中的任意一枚從一個位置緊貼桌面滑移到另一個位置，最後給第七枚象棋留下一個大小正好的位置。

答案：移動象棋的步驟如下。

第一步

第二步

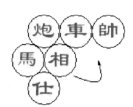

第三步

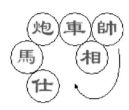

第四步

第五步

取象棋遊戲

如下圖所示,把9枚象棋擺成3行,雙方輪流取走象棋,一次可以取1枚或者多枚,但是這些像棋必須都取自同一行。例如,一方可以從頂行取走1枚象棋,或者從最底下一行取走全部象棋。誰被迫取走最後一枚象棋,誰便是輸家。

如果先手的第一看對了,並且繼續玩得有理,他總能贏。如果他的第一看錯了,而對方玩得有理,對方就總能贏。你能找出這制勝的開局第一步嗎?

答案:先手能保證自己獲得勝利的唯一方法是,在他第一次取象棋時從最底下一行取走3枚象棋。

只要設法給對方造成下列局面中的任何一種,就能保證自己獲得勝利。

1. 3行各有1枚象棋。

2. 只留下2行,每行各有2枚象棋。

3. 只留下2行,每行各有3枚象棋。

4. 3行分別有1枚、2枚和3枚象棋。

如果你把這4種必勝局面記在心中,那麼你將能打敗每一位沒有經驗的對手:只要是你開局,你每次都能贏;當對方開局而他沒能走出正確的第一招時,你也一定能取勝。

這種遊戲無論用多少籌碼(象棋),也無論擺成多少堆(行),都可以玩。

輪流取棋

如下圖所示,準備22枚象棋,左邊放10枚,右邊放12枚。兩人輪流取象棋,並規定:可以從左邊一堆或右邊一堆中取出1枚或幾枚直到整個一堆;如要從兩堆中同時取的話,必須取出同樣多。誰能取得最後一枚或數枚棋子為勝利者。如果由你先拿,該怎樣拿?

答案：首先從右邊一堆中取出 6 枚，成為右邊一堆 6 枚，左邊一堆 10 枚，即（10，6）。以後在拿取過程中，留給對方的應是（7，4）、（5，3）、（2，1）的形式。當最後（2，1）留給對方時，你就是勝利者了。

圓周取棋

這種遊戲的玩法是，取任意數目的籌碼（可以是硬幣、棋子、石子或小紙片等），把它們擺成一個圓圈。下圖是用 10 枚棋子擺成的開局。兩位遊戲者輪流從中取走 1 枚或 2 枚籌碼，但如果是取走 2 枚籌碼，這 2 枚籌碼必須相鄰，即它們中間既無其他籌碼，也無取走籌碼後留下的空當。誰取走最後一枚籌碼誰勝。

如果雙方都玩得有理，誰肯定能獲勝？他應該採用什麼樣的策略？

答案：後手如果採用下述的兩步策略，他就總能獲得這個遊戲的勝利。

（1）當先手取走 1 枚或 2 枚籌碼之後，圓圈的某一個位置將出現單獨的空當。於是，後手從圓圈中與這個空當相對的一側取走 1 枚或 2 枚籌碼，使得餘下的籌碼被 2 個空當分成數目相等的兩群。

（2）從這往後，無論先手從哪一群中取走 1 枚或 2 枚籌碼，後手總是相應地從另一群中取走相同數量的籌碼。

（3）如果你實踐一下下面給出的遊戲

過程的例子，就可以明白這種策略。這裡的數字是題目附圖中每枚棋子的編號。

試用這種策略對付你的朋友，你很快就會發現，為什麼無論用多少籌碼擺成圓圈，後手總能立於不敗之地。

環形取棋

如下圖所示，把一些像棋放成環形，且互相緊密接觸。兩人輪流從中取棋，每次只能取 1 枚或相鄰的 2 枚，並且所取的這 1 枚或相鄰 2 枚棋子的兩邊，必須都有與它們相接觸的棋子，這樣繼續下去，到不能取走時為止。這時，最後一次取得象棋的人就算是贏了。想一想，如何才能獲勝？

答案：爭取後取。在對方取出 1 枚或相鄰的 2 枚象棋後，這個環就有了缺口。這時，如果餘下的是單數枚象棋，你就取出正中的 1 枚；如果餘下的是偶數枚象棋，你就取出正中的 2 枚，使留下的象棋成為對稱的兩列。以後，對方在一列中取出 1 枚或相鄰的 2 枚象棋時，你就在另一列對稱的位置上取出數量相同的象棋。這樣繼續下去，就一定能獲勝。

最後的晚餐

「最後的晚餐」（The Last Supper）在歐美國家幾乎是一個家喻戶曉的題材了。繪畫、音樂、詩歌、小說都描寫它，甚至連智力玩具也盡量想和它攀上一點關係。在英國與美國流行著一種叫「最後的晚餐」的「獨粒鑽石」棋，棋盤上總共有 37 個交點（見下圖）。開始時在每個交點上都放置棋子，只留下正中間的那個交點（即 19 號位置）空著。如果沒有現成的棋子也不要緊，可用鈕扣、花生米或小

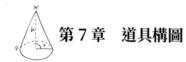

石子代替。棋子的走法為：每次走棋時，只能走動一子；這個棋子必須跳過另一個棋子，跳到空位上；而被它跳過的另一個棋子算是被吃掉了，必須立即移出棋盤。凡是能連跳的，都只算作一步。在連跳時可以允許棋子**轉彎**，但不能斜跳，如「1」不能越過「6」而到「13」。所謂「最後的晚餐」，就是要求最後棋盤上只剩下 13 個棋子，其中一子位於棋盤正中心，代表基督耶穌，另外 12 個子則分別位於 4 個角上。請問，究竟要跳幾步，才能從初始狀態演變成「最後的晚餐」所呈現的陣勢？

答案：

(1) 32 → 19　　(2) 12 → 26

(3) 10 → 12　　(4) 6 → 19 → 32

(5) 14 → 12　　(6) 24 → 26

(7) 32 → 19　　(8) 28 → 26

(9) 1 → 11 → 25 → 27 → 13 → 11

(10) 3 → 1　　(11) 22 → 20

(12) 37 → 27 → 13 → 3　　(13) 35 → 37

(14) 16 → 18　　(15) 11 → 25 → 35

其中比較重要的是第 (9) 步的連跳 5 步。現在還不知道是否有更長的連跳步法，也無法證明 15 步就是最優解。希望朋友們能找到比 15 步更少的解法。

組合與推理問題

下圖中黑白相間的圖樣乍看起來可能看不出任何規則，其實整個圖樣由第 1 行開始依據一項簡單的規則逐行產生一個圖樣。

當你已找出該圖樣的規則並且依此規則再推導出幾行之後，試著判定一行中是否有可能產生以下情況：

(1) 全為黑棋子。

(2) 全為白棋子。

(3) 只出現一個黑棋子。

依據此規則加以推算，一列中的圖樣是否有可能重複出現？

答案：自第 2 行起，每一枚棋子的顏色由其正上方（上一行）左右兩棋子的顏色決定。如果上一行中的兩枚棋子顏色相同，則這一行所對應的棋子為白色；如果顏色不同，則為黑色。

每一行棋子視為一首尾相連的帶子，所以最右端的棋子與最左端的棋子相連接。

因此，在決定新的一行中最後一棋子的顏色時，由上一行最後一棋子與最前面一棋子的顏色來決定。在第 1 行之後黑棋子數及白棋子數必定為偶數，為什麼？若出現一行中全為白棋子則其上一行必定全為黑棋子或全為白棋子，所以與出現一行全為白棋子與一行全為黑棋子的機率有關。如果一行中全為黑棋子則其上一行必定是黑棋子與白棋子相間，從下面的討論中可以看出這種情況不可能發生。

假設 6 為白棋子則 1 必定要為黑棋子，以使得第 2 行的最右端為黑棋子。此

時 2 必須為黑棋子，如此才能使第 2 行的最左端為白棋子。2 為黑棋子則 3 為白棋子，此又意味著 4 為白棋子，接著又意味著 5 為黑棋子，結果這造成 5 和 6 的顏色相反，這與下一行倒數第 2 枚棋子為白色的事實相矛盾。同樣，如果第 6 枚棋子的顏色為黑色，則仍會產生相同的矛盾。

只出現一枚黑棋子的情況也不可能發生，因為這種情況必定會在上一行產生一枚黑棋子及一枚白棋子，經過簡單的推論後將發現最後多出一枚黑棋子。

這種規則的圖樣必定會在某一次排列時出現相同的一行。因為每一行中可能出現的圖樣數目有限，而應用該規則可連續不斷地產生新序列，所以必定會有重複的情形出現。

超難棋子小遊戲

把 10 枚棋子排成一條直線，如下圖所示。每次移動時，拿起 1 枚棋子，讓它跳過 2 枚棋子後落在另 1 枚棋子上。請證明只要移動 5 次，就可以把這些棋子兩兩疊成一摞，排成 5 摞，而且彼此距離相等。這個遊戲並不像看起來那麼容易！

$$①②③④⑤⑥⑦⑧⑨⑩$$

如果棋子在跳過 2 枚棋子之後，可以落在空位或是落在另一枚棋子上，請找出由多少枚棋子排成直線時，可以兩兩疊成一摞（每一摞棋子之間的距離不必相等）？最少要移動幾次？

答案：將 7 放在 10 上，5 放在 2 上，3 放在 8 上，1 放在 4 上，9 放在 6 上。因為到最後棋子是兩兩相疊，因此棋子數一定是偶數。兩枚棋子的情形與題目條件不合，至於其他偶數枚棋子的情形可以用下列方法解答。

（1）4 枚棋子。

有 4 枚棋子時，有一步必定要跳到空位上，因此最少需要移動 3 次。

（2）6 枚棋子。

經過試驗之後可以發現，如果不跳到空位上一次，將無法得到答案。同時，移動一次之後，問題就簡化成 4 枚棋子排成一條直線的情況，因此總共需要移動 4 次。

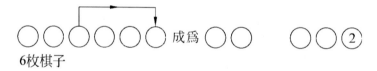

（3）8 枚棋子。

有 8 枚棋子時，可用以下圖示的方法，移動 4 次，使 8 枚棋子配對完成。在此過程中並沒有出現任何一個移動棋子到空位上的步驟。

(4) 2n 枚棋子（n ≥ 4）。

在 n ≥ 4 的情形下，2n 枚棋子可以在 n 次移動之後，成為 n 疊 2 枚一摞的棋子。這個結論可以用數學歸納法證明。下面用 14 枚棋子的例子，說明如何得到這個結論。

首先將 11 移到 14，然後 9 移到 13，7 移到 12，這樣在這排棋子的末端就會形成 3 疊 2 枚一摞的棋子，前面留下一排 8 枚單獨的棋子，而這個部分又可以用前面的方法得到答案。這是介紹歸納法很好的例子，可以輕易地轉變成正式的數學證明題。

 第 7 章　道具構圖

第8章 事物構圖

12 頂帳篷

在下圖中所示的 12 頂帳篷中，只有 2 頂是一樣的，你能找出來嗎？

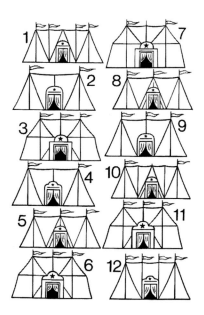

答案：5、8。

平分水果

一個 16 格的箱子裡面裝有 4 種水果。
如果讓你把這些水果分成四等份，你
將如何去做？

答案：有 4 種方法，見下圖。

分月牙

怎樣用兩條直線把一個月牙分成 6 個
部分？

答案：將下圖的 AB、CD 連接起來就可以將新月分成 6 個部分了。

七巧板

七巧板是中國民間流傳的一種拼圖遊戲，起源於宋代，後來傳到歐、美、日本等許多國家，又叫做「七巧圖」、「智慧板」等。

找一張硬紙片，按照下圖的尺寸比例畫在硬紙上，然後沿著畫的線剪開，得到 7 塊小板，就做成一副七巧板了。圖的尺寸比例很容易掌握，只要先畫一個正方形邊框，然後反覆取中點、連接線段，就能畫出整個圖來。

用一副七巧板可以拼出許多圖形，包括人物、動物、植物、生活用品、建築、國字、數字和西文字母等，有記載的圖形數目已經超過 1000 個。通常是在拼成圖形以後，把外圍輪廓描下來，裡面全部塗黑，看不出拼接的痕跡，讓別人去重新嘗試用七巧板拼成這樣的圖形。所以玩七巧板也像猜謎語一樣，需要善於分析，頭腦靈活，是一種益智類遊戲。現在有兩個關於七巧板的小小計算問題。

(1) 如果一副七巧板的總面積是 16，那麼其中每一塊的面積各是多少？

(2) 仔細觀察下圖中的七巧板人物造型。圖中的 3 個人，一個在溜冰，一個在踢球，還有一個在跳舞。這 3 個七巧板人物的頭部面積與全身面積的比各是多少？

| 溜冰 | 踢球 | 跳舞 |

答案：

(1) 7 塊小板的面積分別是 4、4、2、2、2、1、1。容易看出，用七巧板中兩塊面積為 1 的小板可以拼成任何一塊面積為 2 的小板；用其中任何一塊面積為 2 的小板和兩塊面積為 1 的小板可以拼成一塊面積為 4 的小板。

(2) 因為圖中表現人物頭部的是一塊正方形小板，面積為 2；而每個人物圖形都是由一副七巧板拼成的，7 塊小板面積的總和是 16。所以在每個人物圖中，頭部面積與全身面積的比都是 1：8。

七巧板拼圖

準備一張大小為 8cm×8cm 的硬紙板。如下頁圖所示，將紙剪成 7 塊，

再將各塊組合出下列的形狀，注意必須 7 塊都要用。圖中的各個圖形只是幾百種可能圖形中的幾個。

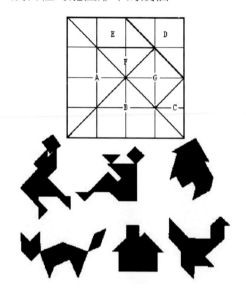

答案：見下圖。

五巧板

民間流傳許多拼圖遊戲，奇趣迷人。有一種叫五巧板的拼圖，它將一個正方形剪成大小不等、形狀各異的 5 塊。而後將剪成的 5 塊打亂重拼，可以有許多不同的方法，拼成一些物體的象形。五巧板的製法如下圖所示：你可以用一塊硬紙板，按圖畫好，然後按標出的實線剪開，自己拼拼看。值得注意的是，有時雖拼出了規則的四邊形，但它卻不是正方形，結果你被引入了陷阱。試一試，看看自己能拼幾種形式？也可以和朋友一起玩，看誰拼得多而且正確。

答案：用這種五巧板重拼正方形時，常常會發生錯覺。其中最大的兩塊③和④，常常誘導人們誤入歧途。拼圖時首先想到它們，把它們作為拼成的正方形的一個直角，結果拼成了下面的圖形。實際上，它們卻不是正方形！下面是用五巧板拼成的象形圖。

俄羅斯方塊

「俄羅斯方塊」是一種關於拼圖的智力遊戲，玩這種遊戲時，從長方形螢幕的頂部，每過一小段時間就自動拋下來一個積木塊，形狀如下圖所示七種中的任意一種，可能事先旋轉了 90°、180°或 270°。玩的人透過按鍵，在積木塊往下掉的過程中將它旋轉或左右移動，使得落在螢幕底部的積木塊盡可能整齊的排滿一行或幾行，不留空隙。每當一行排滿或幾行同時排滿，這些行就會自動從螢幕上消失，同時得分也就增加了。

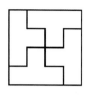

以大眾化遊戲為背景的競賽題自然也很有趣。下面是兩道以俄羅斯方塊為背景的小學數學競賽題。

1. 用方格紙剪成面積是 4 的圖形，其形狀只能有上圖所示的 7 種。如果只用其中的一種圖形拼成面積是 16 的正方形，那麼可用的圖形共有多少種？

2. 用方格紙剪成面積是 4 的圖形，其形狀只能有上圖所示的 7 種。如果用其中的 4 種拼成一個面積是 16 的正方形，那麼這 4 種圖形編號之和的最小值是多少？

答案：

1. 只有其中的 1 號、2 號、5 號、6 號和 7 號圖形滿足條件。其中只用 6 號圖形拼成面積為 16 的正方形的方法見下圖，其餘幾種拼法都很容易，所以可用的圖形有 5 種。

2. 因為總面積是 16，每一小塊的面積是 4，所以必須用 4 塊拼成。題目要求用 4 種圖形，可見每塊圖形的形狀各不相同。只有 3 種可能的搭配方法，見下圖。

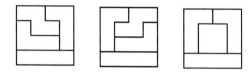

這 3 種方法所用圖形的編號分別是：

1、2、3、7，

1、2、4、7，

1、2、5、7。

所用 4 種圖形編號之和的最小值是：

$1 + 2 + 3 + 7 = 13$

包裝盒

A、B、C、D 4 個立方體禮品包裝盒中，哪一個和上面的一模一樣？

A B C D

答案：B。

缺少一塊的輪子

下面圖中有 3 個輪子，請仔細尋找其中的規律，然後說出最後一個輪子中缺少的一塊圖形應該是什麼樣的？

答案：三個輪子相對應的一瓣中都各有一黑兩白分瓣，黑分瓣不同。

打結

圖中有 4 團繩索。如果握住各條繩索的頭尾用力一拉,你看哪些繩索會打結?哪些不會打結?

答案:圖中的 2 和 3 會打結,圖中的 1 和 4 不會打結。

硬幣的正反面

8 枚硬幣,正面 (H) 與反面 (T) 交錯,一個接著一個排成一直線,如上圖所示。每次移動時,須同時移動 2 枚相鄰的硬幣,但不改變兩者的次序,可以移到兩端或適當的空位。請證明只需 4 次移動,就可以將硬幣排成 TTTTHHHH,每枚硬幣都互相接觸排成一條直線。

答案:

開始	H T H T H T H T
第一次移動	T H H T H T H T
第二次移動	T H H T H H T T
第三次移動	T T H H H H T T
第四次移動	T T T T H H H H

改頭換面的思維

將 6 枚硬幣放在正方形的格子中,如上圖所示,上面一行的硬幣都是正面 (H) 朝上,下面一行都是背面 (T)

朝上。請以最少的次數，將兩行硬幣的位置對調。輪流移動正面朝上或背面朝上的硬幣至相鄰的空位。移動方向可以往上、往下、橫向或是對角線方向。這些硬幣最少可以在 7 次移動之後完成位置對調，試說明如何做到。

找到答案之後，試著分析上下各有 4 枚硬幣的問題。然後找出一個策略，可以用來解答任何數目硬幣的類似問題。如果有 n 個正面朝上及 n 個背面朝上的硬幣，調換硬幣位置所需的最少移動次數為 N，那麼 N 和 n 之間有何關係？

答案：見下圖。

a	b	c	d
1	2	3	

圖 1

a	b	c	d	e
1	2	3	4	

圖 2

分析空格位置的移動途徑，是說明答案最簡單的方式。按照圖 1 各個方格的編號，這 6 枚硬幣的交換次序如下：

3 b 1 a 2 c d

而 8 枚硬幣調換位置的解答如圖 2 所示，即：

4 c 2 a 1 b 3 d e

從這兩個沿著兩排方格作鋸齒狀移動的方法可以看出，完成位置交換的移動次數比硬幣數多 1。比這個數目更少是不可能的，因為第一次移動必須用到最右上方的空格，但這是多出的方格，而其他的移動都能使硬幣定位。即：

$$N = 2n + 1$$

這個以及下一個遊戲都可以利用圖釘在釘板上進行，或是利用棋子和棋盤，用籌碼和方格紙也可以。這類活動可以幫助人們培養建立模型、提出假說再加以檢驗的能力。

巧穿硬幣

在一張紙中間，有一個 2 分硬幣大小的洞。如果要把 5 分的硬幣從洞中穿過，你知道該怎麼辦嗎？

答案：將紙對折後把洞的部分輕輕向兩邊拉開，使洞呈橢圓形，5 分硬幣便能順利通過。

布包硬幣

一天，阿聰請哥哥解答一個問題。阿聰對哥哥說：「用一塊四方形的布包住一枚 1 元硬幣，把布的 4 個角穿進一個圓圈，硬幣就掉不出來了。然後 4 個人一人拿一個角將布拉開。這 4 個人不鬆手，怎樣才能將這枚硬幣取出來呢？當然不能把布剪開，也不能砸斷圓圈。」阿聰的哥哥稍微思索了

一下後，就順利地把錢取出來了。你知道阿聰的哥哥是怎麼做到的嗎？

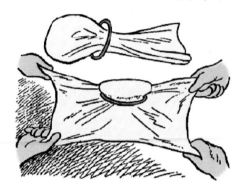

答案：用手從外側輕輕地抓住圓圈，慢慢地移動，一直移至布邊為止。

巧挪沙瓶

有 3 個裝有沙子的瓶子和 3 個空瓶子，排列順序如圖 A 所示。如果把

它們的排列順序變成如圖 B 所示的
狀態，且一次只能挪動一個瓶子。請
問，最少要挪動幾次？

答案：只需挪動一次。把左起第二個
瓶子中的沙子倒入右起第二個空瓶子
中。

翻杯子

現有 12 個杯子，杯口均朝上放在桌
上，要求每次翻動其中 11 個杯子，
共翻動 12 次。請你回答，能否把杯
子全部翻成底朝上？為什麼？

答案：對於每個杯子來說，只要翻動
奇數次，就能使杯底朝上，杯口朝
下。現有 12 個杯子，每次只翻動 11
只，翻動 12 次，共翻動茶杯 11×12
$= 132$（次），平均每個杯子翻 11
次。因為 11 是奇數，所以每一個杯
子均能底朝上。

重組序號

有 9 個標有序號的易拉罐，如下圖所
示。

（1）如何擺成 3 組，每組 3 個，且序
號之和相等？

(2) 如何擺成 3 組，每組 3 個，使第一組的序號之和比第二組的序號之和多 1，比第三組的序號之和多 2？

答案：

(1) 如下圖所示。

或者

(2) 如下圖所示。

數字卡片

用下面寫有數字的 4 張卡片排成四位數。請問，其中最小的數與最大的數的和是多少？

| 1 | 9 | 9 | 5 |

答案：所求的和是 11517。

1566 ＋ 9951 ＝ 11517

奇怪的摺紙

某人把一張細長的紙折成兩半，結果一邊比另一邊長了 1cm。反過來重折一次，這次是另一邊長了 1cm。那麼，這張紙正中折起的兩條痕跡的間隔應該是幾 cm？

答案：是 1cm。把 1cm 厚的火柴盒扯開鋪平後再思考，就很容易明白了。回答這個問題也需要靠想像，從日常生活中汲取靈感是強化想像力的重要手段。

巧分披薩

5 個人想分一塊正方形的披薩吃，其中一個人太餓了，先吃掉了 1/4。他吃掉的那部分披薩的形狀也是個正方形。剩下的四個人只能設法平分剩下的那塊披薩，如下圖所示，你知道怎樣把這剩下的披薩分成形狀完全相同的 4 塊嗎？要求切線是直線。

答案：如下圖所示。

拼三角

弟弟分別用 3 條 50cm、20cm 和 10cm 長的棍子，各拼成了 3 個正三角形，如下圖所示。可是哥哥看見後說：「3 個太少了，同樣的材料，拼成 9 個正三角形看看。但是，不得將棍子彎曲、切斷或重疊使用。」這該如何拼呢？

233

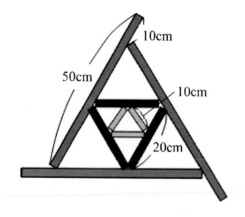

答案：邊長為 10cm 的三角形可以放進其中的任何一個三角形裡。關鍵是 50cm 的棍子要像上圖中間圖那樣各餘出 10cm，這樣才可拼成 9 個正三角形。如果不餘出只能拼成 7 個。

伐樹構圖

一塊林地原有 49 株樹，排成 7×7 的陣列，如下圖所示。當工人伐去 29 株樹之後，這塊地剩下 20 株樹，這些樹如果 4 株連成一線，可以連成 18 條直線。（可以用硬幣、棋子、圖釘等表示樹。）請問伐去了哪些樹？

請問伐去了哪些樹？

答案：見下圖。

利用釘板和圖釘，可以幫助我們思考
這些問題。當你找到答案時，會發現
連成的形狀是對稱的。

換馬

下圖中的 9 個格子裡有兩黑兩白 4 匹
馬，請你按照中國象棋中「馬」的走
法和規則移動這些馬，經過 16 步，
使得黑馬和白馬的位置對換。

答案：白馬先行，移動步驟如下：
9 → 2；7 → 6；1 → 8；2 → 7；
3 → 4；6 → 1；8 → 3；7 → 6；
4 → 9；1 → 8；3 → 4；6 → 1；
9 → 2；8 → 3；4 → 9；2 → 7。

雛菊遊戲

下面的插圖中給出了一朵有著 13 片
花瓣的雛菊，兩人可以輪流在花瓣上
做一點小小的標記，每次可在 1 片花
瓣或相鄰的 2 片花瓣上做記號，誰最

後做記號誰就是贏家。你能否說出誰將在這遊戲中一定取勝,先走者還是後走者?為了取得勝利他應採取什麼樣的策略?

答案:後走者只要把花瓣分成數量相等的兩組就一定能贏得雛菊遊戲。譬如說,若先走者摘 1 片花瓣,則後走者可摘取對面的 2 片花瓣,使留下的兩組各有 5 片花瓣;如果先走者摘取 2 片花瓣,則後走者摘取與之相對的那片花瓣,結果也同上面一樣。這樣做了之後,後走者只要模仿先走者的動作就行了。例如,若先走者拿走 2 片花瓣,在一組中留下 2—1 這種組合時,則後走者也可以拿走對應的 2 片花瓣,使另一組中也留下 2—1 組合。透過這種辦法,他肯定能走到最後那一步,於是他就贏了。

絕妙剪紙

把下圖已剪成十字形的紙,在不剪斷它的情況下,做成一個長方形。可以使用剪刀和糨糊。應該怎麼做呢?

答案:按下圖的順序做即可。事實勝於雄辯,希望你用手頭的紙實際做一做。①首先把兩邊的兩端用糨糊貼起來;②用剪刀沿虛線剪開;③一打開就成了。

答案：如下圖所示。

巧解馬蹄扣

「扣」是一種流傳久遠的智力玩具，其中蘊含著變換豐富的數理邏輯知識，簡單中的深奧，恰是此類玩具的價值所在。你能解開下面的這個馬蹄扣嗎？

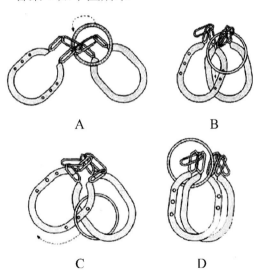

A B

C D

奇妙的莫比烏斯帶

抓住紙帶的一端，將它扭轉180°，然後把它與另外一端連接起來。這樣

就能製造出一個具有迷人特性的環——莫比烏斯帶，如下圖所示。19世紀的德國數學家莫比烏斯最先發現這種環形帶子的特點——它只有一個面。

奇妙的莫比烏斯帶很適合做遊戲用，但工程師們也把它用在很多地方。例如，傳送帶如果被做成莫比烏斯帶的形狀，其損耗會減少一半。

下面就是 2 個有關莫比烏斯帶的小問題。

（1）一分為二。沿著莫比烏斯帶的中線把它剪開（見下圖），你知道會發生什麼事嗎？

（2）一分為三。沿莫比烏斯中間的虛線把它剪成 3 條（見下圖），你知道會發生什麼事嗎？

答案：

（1）沿中線剪開後，仍然是一根紙環，但長度是原來的 2 倍，且扭了 2 次。

（2）從莫比烏斯帶中間把它剪成 3 條後，將變成 2 根套在一起的紙環。其中一根與原來那根一樣長；另一根是原來長度的 2 倍，且扭了 2 次。

小矮人與巨人之戰

這是兩個人玩的遊戲。可以在紙上畫出如下圖所示的棋盤，也可以在木板上鑽孔，用圖釘做棋子，或是在木板上挖出凹洞，用小石頭作棋子。

用 3 個棋子代表小矮人（D），還要

一個不同顏色或大小的棋子代表巨人
（G）。開始時，各棋子的位置如下圖
所示。小矮人先走，可以向下或向旁
邊移動到任何空位。例如在開局時，
最左邊的小矮人可以向下移動到 2 號
圓圈，或斜向移動到 1 號圓圈。巨人
的走法與小矮人相似，不過它還可以
往上走。

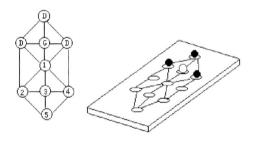

這個遊戲的目標是要使小矮人包圍巨
人，讓它無法移動。

想想看，是否有制勝的策略？

如果你將開局時棋子的位置作不同的
安排，結果會如何？

答案：由圖上所示的位置開始，小矮
人必須將巨人困在 5 號圓圈才能獲
勝，但只要走錯一步，巨人就能閃身
而過。

如果由其他位置開始，對巨人會比較

有利。例如，小矮人的位置仍然如上
圖所示，但巨人卻從 1 號圓圈開始，
那麼巨人將會獲勝。

看看你能否發現從哪些位置開始可以
保證小矮人會贏（只考慮正確的走
法），而哪些位置對巨人有利。

魔術小方塊遊戲

這個遊戲的道具由 8 個完全相同的立
方體組成，每一面的顏色都不同。將
這些方塊置於盤中，中央保留一個空
位，如下圖所示。開始時，把這些方
塊隨機放入盤中。然後將方塊滾入空
格，每次滾動是以方塊底面的邊緣作
軸滾動 90°，重新排列使所有方塊最
上面的顏色相同。在遊戲開始和結束
時，空格的位置都必須在中央。這是
個需要耐心的遊戲。

答案：遊戲所用的方塊可以自行製作。開始時，可以使用一面紅色、五面白色的立方體，這樣可能會比較簡單。滾動的基本次序，則可以用角落上 3 個方塊的循環加以說明。

此處的滾動次序是針對左上角，在其他角落也可以應用類似的滾動次序。運用這個滾動次序，就可以把不同的面轉到上面。因此透過這種滾動次序的組合，就能完成此遊戲。

好玩的硬幣遊戲

這裡有 3 個同一類型的硬幣問題，但並不是 3 個問題都有解。請問哪一個是無解的？

(1) 將 3 枚硬幣的正面（H）朝上放在桌上。每次翻轉 2 枚硬幣。要翻轉幾次才能使 3 枚硬幣都是背面（T）朝上？

(2) 將 4 枚硬幣正面朝上放在桌上。每次任意翻轉 3 枚硬幣。要翻轉幾次才能使所有的硬幣都是背面朝上？

(3) 將 9 枚硬幣在桌上排成正方形，除了中央的硬幣外，其餘都是背面朝上。每次翻轉一行、一列，或對角線上的 3 枚硬幣。要翻轉幾次才能使所有的硬幣背面朝上？

答案：3 個硬幣問題中只有第一個無解。

（1）由 3 枚正面朝上的硬幣（H3）開始，翻轉一次之後硬幣一定是 1 枚正面、2 枚背面（HT2）；再翻轉 HT2，則會成為 H3 或 HT2。因此只會有兩種可能的排列方式，轉換過程可以如上圖簡單表示。

（2）只需翻轉 4 次。方法之一如下所示：

```
H  H  H  H
H* T  T  T
T  T* H  H
H  H  H* T
T  T  T  T*
```

打星號表示不翻轉的硬幣。

也可以試試看，用 5 枚硬幣，每次翻轉 4 枚，可能產生哪些組合？

（3）只需翻轉 5 次。將 9 枚硬幣如圖標示為 a、b、⋯、i。方法如下：翻轉 a、e、i；翻轉 b、e、h；翻轉 c、e、g；翻轉 a、b、c；翻轉 g、h、j。這是一種方法，還可以試試其他方法。

注意這些翻轉動作的次序並不影響結果。

古印度的數學家為何發笑

古印度有個傳說：神廟裡有 3 根金剛石棒，第一根上面套著 64 個圓金片，自下而上、從大到小擺放。有人預言，如果把第一根石棒上的金片全部搬到第三根上，世界末日就來了（搬動時可借用中間的一根棒，但每次只能搬動一個金片，且大的不能放

在小的上面）。為了不讓世界末日到來，神廟眾高僧日夜守護，不讓其他人靠近。這時候，一個數學家路過此地，看到這樣的情境，笑了！他為什麼笑？

為了說明問題，我們可以做一個簡單的圖示：假定第一根石棒上有 4 個圓金片，自下而上、從大到小擺放。如果借用中間的一根石棒，每次只能搬動一個金片，且大的不能放在小的上面，需要多少次能把第一根石棒上的金片全部搬到第三根上？你最好動手試驗一下，然後總結出計算規律，這樣，你就明白古印度的數學家為何發笑了。

答案：我們以 4 個金片為例，動手驗證一下。

1 個金片，只需 1 步，直接放入第三根棒。

2 個金片，3 步完成：先把小金片放入第二根棒，再把大金片放入第三根棒，再把小金片轉移到第三根棒。

3 個金片，第一片就先移到第三根，借助前兩根棒，把最大的一片放到最上面；然後再把最小金片從第三根棒上移走，清空第三根棒，把最大的一片放在最底下，然後按規定擺放。實踐證明，最少 7 步完成。

這時，我們可以總結一下規律，就可以發現：如果金片是單數，第一片就先移到第三根；如果是雙數，就先移到第二根。

4 個金片，情況就比較複雜了：要把最大的金片移到第三根棒，其他的 3 個

金片就必須移到中間一根棒。前面 3 個金片移到第二根棒需要 7 步，把最大的移到第三根棒是第 8 步，最後把 3 個金片從第二根棒移到第三根棒，又是需要 7 步，剛好 7 ＋ 1 ＋ 7 ＝ 15（步）。

這時，我們就可以歸納總結一下了：當金片是 x 時，需要多少步？

透過 4 個金片，我們可以清楚地列出這麼一個表格：

1 個金片　1 步完成

2 個金片　3 步完成

3 個金片　7 步完成

4 個金片　15 步完成

有什麼規律呢？

仔細觀察，就不難發現：如果有 x 個金片，那完成的步數就是 2x－1。如果金片增加到 5 個，完成的次數果然是 25－1，即 31 次。

根據「2x－1」這個公式，傳說的謎底就藏在 264－1 的算式裡。但這個數究竟是幾？恐怕只有透過現代的電腦才能準確算出，答案是：18446744073709551615。

我們可以根據這個答案推算一下需要多少次：假設搬一個金片要用 1s，18446744073709551615÷3600 ＝ 5124095576030431（h），再除以 24 等於 213503982334601d，除以 365 等於 584942417355 年，約等於 5849 億年（剩下的零頭，也是天文數字）。

太陽的壽命是 100 億年。當太陽走到生命的終點時，地球上的一切生命也不可能存在了，那時候或許就是所謂的「世界末日」。但現在我們可以知道了，即使真的到了「世界末日」，這個任務也無法完成！難怪這位古印度的數學家要發笑！

第 8 章 事物構圖

第 9 章　組合構圖

柱子的中間

請仔細看一看，柱子的中間是什麼？

答案：人體。

人臉與花瓶

請從下面 6 張圖片中，挑選出 4 張拼成著名視覺圖像「人臉與花瓶」。

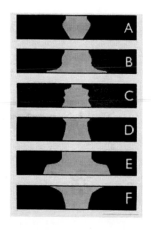

答案：其實圖邊的英文字母已經提示得很明顯了。你想到了嗎？只要你巧妙觀察，就不難找到答案。

看到幾個人

下圖中，每一位隱身人只露出頭的一部分來。數數看，圖中能看到幾個人？

答案：在圖中能看到……一位瞇細眼睛自我陶醉的婦女？

完全正確。還有呢？

一位凝視前方認真思考的男孩？

說得對。還有呢？

找呀找呀，這裡找到一位！這裡躲著一位！這裡還有一位！這裡還……

這幅圖占的地方雖小，裡面的人物還真不少。男女老少，眉開眼笑，共有 10 位，你把他們全找出來了嗎？

找出隱藏的圖畫

在下面的 3 幅圖中,每一幅圖裡都可以找出不同的兩張圖。你能找出裡面都隱藏著什麼不同的圖畫嗎?

答案:①酒杯和側面臉。②年輕女士的背影和大鼻子老太婆的側面臉。③打開著的書和與它相反方向打開的書。

多少條腿

有一群躲躲閃閃的隱身人,他們把身體藏起來不讓別人看見,只肯半遮半掩,在下圖中露出一條腿來。數數看,在圖中共能看到多少條腿?

答案:有 8 條腿一眼就能看到,但是總數不只 8 條。再仔細看看。

已經看見的 8 條腿上穿著黑長褲,腳下蹬著黑皮鞋。

還有呢!在每兩條相鄰黑腿之間,有一條白顏色的腿,穿著白襪、白裙、白色高跟皮鞋。這樣的腿也有 8 條,總數是 16 條腿。

大魚和巨鳥

下圖中畫著一條大魚、一隻巨鳥和兩個人。

他剛剛抵達一小塊草灘，又有一條魚惡狠狠地甩著尾巴朝他衝來。

一眼就能看出，畫面上有一條兇狠的大魚，把一位戴草帽乘小船的老爺爺嚇得瞪圓了眼睛、張大了嘴。可是，巨鳥在哪裡呢？另外一個人又在哪裡呢？

答案：請把這幅圖倒過來看，就會發現，有一隻很大很大的鳥兒，威風凜凜，嘴裡叼著一位小女孩的裙子，可憐的女孩嚇得張開雙手，不知所措。

上面這幅大魚和巨鳥的畫，正看表示一段情節，倒看表示另外一段情節，別出心裁，精心安排，形象生動，一

圖兩用。圖中的老爺爺名叫米法爾；小女孩是他的孫女，名叫露金絲。他們是漫畫家古特瓦・韋爾比的一本奇妙連環畫冊的主角，作品的名字就叫做《露金絲和米法爾歷險記》。書中的每一幅畫都像這樣一圖兩用，正看有一段文字說明，倒看有另外一段文字說明，情節緊張，圖形有趣，不但孩子們看了愛不釋手，成年人見到這本書也要反覆欣賞一番。

奇怪的鎖

這是一把耶魯鎖的橫切面。鎖栓的高度因鑰匙的插入部分而不同，看起來這是一把有 5 道保險的堅固的鎖。可為什麼把鑰匙插進去了，卻打不開呢？

答案：這把鎖的設計在於如果你把鑰

匙拔出來，鎖栓就變成了一條直線，那樣你不用鑰匙就可以開門了。事實上，只有你把鑰匙插進去才能把門鎖住。

靶子的數量

假設每個靶子你至少能夠看到它的一部分，你能夠確定下面這幅畫中共有多少個靶子嗎？

答案：共有 17 個，可以在數過的靶子上加上標記。

圖形接龍（1）

圖中問號處應填什麼？

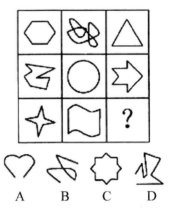

答案：C。根據主圖全部是封閉圖形，且封閉圖形沒有數量關係。A、B、D 都是開放圖形直覺可見，只有選項 C 符合封閉規律。答題陷阱為對角線都是垂軸對稱，在 A、C 之間選擇舉棋不定。

圖形接龍（2）

圖中問號處應填什麼？

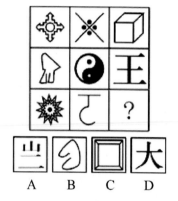

答案：D。主圖每行都由封閉圖形和開放圖形混合組成。第一行：閉、開、閉；第二行：開、閉、開；第三行：閉、開、（？）。每列上也同樣遵循這樣的規律。D 是封閉圖形，可使行與列上都能構成封閉圖形和開放圖形的轉換循環規律，且雙對角線上都是封閉圖形。選項中也僅有 C 是封閉圖形。答題誤區為忽略封閉圖形與開放圖形的轉換排列，忽視對角線的考察。

找規律，選擇合適的圖案

在下面的幾個選項中，哪一項可以接續上面的圖案序列？

答案：D。半圓按順時針方向移動。

神祕符號

下面是一組利用了一些簡單的幾何原理組成的神祕符號。請試著找出在這 6 個符號中，哪一個可以作為第 7 個符號再次出現而又能不破壞整組符號的內在邏輯。

答案：第三個符號可以再次出現。將字母 A、B、C、D、E、F 分別等分成 4 部分，取左下角，並沿水平和垂直方向各投影一次，就可以得到題中的 6 個圖形，依據這個邏輯就可以找到答案。

取代問號的箭頭組合

A、B、C、D 中的哪一個應該取代問號？

答案：C。當黑箭頭朝下時，必定以黑箭頭帶頭。

帶鋸齒的圖形

下圖哪個圖與其他圖不相稱？

答案：E。因為除了 E 之外，所有各圖中的小三角形都是它們所圍繞的圖形之邊的倍數。

找不對稱圖形

對稱有上下對稱、左右對稱和旋轉對稱，但在下面 4 組圖中，只有 1 組與其他 3 組都不對稱，請找出不對稱的一組。

答案：不對稱圖形是 B。把 A、B、C、D 重新排列一下，就可以清楚的看出來。

特殊的馬賽克組合

哪塊馬賽克組合有別於其他 4 塊？

答案：C。分割其他每一個大三角形中的 4 個小三角形的直線之數比同一個
三角形中的點少 1。

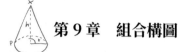

完成類比排列

按照 A 轉化為 B，那麼 C 轉化為 D、E、F、G、H 中的哪一個？

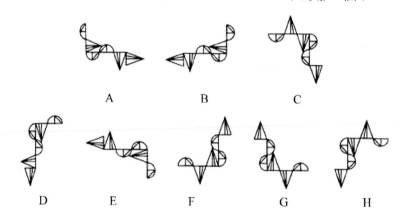

答案：H。水平倒影。

選擇靶標

下列靶標中，按照 A 轉化為 B，那麼 C 轉化為 D、E、F、G、H 中的哪一個？

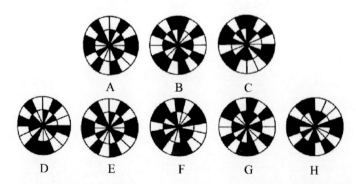

答案：D。白色部分變成黑色部分，黑色變成白色。圖案是橫向倒影。

破解圖像密碼

問號處應為什麼圖像？

A B C D

答案：D。圖案按照順時針方向，每次旋轉 90°。

地毯的圖案

放入下面的哪一小塊才能使地毯的圖案一致？

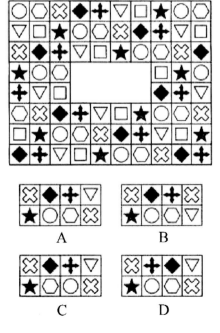

A

B

答案：A。圖形是朝水平方向和垂直方向每次走 4 步。

C

D

水果算術題

在這道加法題中，每一種水果都代表一個數字。每種水果代表什麼數字呢？

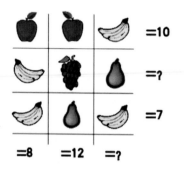

答案：蘋果＝4；香蕉＝2；梨＝3；葡萄＝5。

卡片遊戲

在賭場附近，有個人在路邊擺了個小攤，攤上有 3 張在正面和背面分別印有符號「○」和「×」的卡片，具體如上圖所示。他說：「我把這 3 張卡片給你，請你背著我選出 1 張放在桌面上，正面朝上也行，背面朝上也行。然後，把朝上的面給我看，我來猜它朝下的那面是什麼符號。如果我猜對了，你付給我 10 元，如果我猜錯了，我付給你 11 元。」卡片兩面印刷的「○」和「×」數量各半，並且也沒有其他記號，如果參加遊戲的人很多，你認為攤主怎麼猜才能有把握獲利？

答案：攤主照著看見的符號猜，就有 2/3 的機會猜中。如果參加的人夠多，就有把握獲利。

木塊向上面寫的字母

下圖中第 1 格內放著一個立方體木塊，木塊 6 個面上分別寫著 A、B、C、D、E、F 6 個字母，其中 A 與 D、B 與 E、C 與 F 相對。如果將木

塊沿著圖中方格滾動，當木塊滾動到第 21 個格時，木塊向上面寫的字母是什麼？

答案：木塊沿直線滾動 4 格，與原來的狀態相同，所以木塊到第 5、9、13、21 格時，與在第 1 格的狀態相同，寫的字母是 A。

打靶

這是某射擊場的靶。有一個人打了 2 個不同的靶，每個靶都是 5 發子彈，正好都中了 100 環。你知道他兩次分別射中了哪些環嗎？

第一次　　　　第二次

答案：第一次，兩發 5 環，兩發 27 環，一發 36 環，即 10 ＋ 54 ＋ 36 ＝ 100（環）。第二次，答案是一發命中靶心 100 環，其他全打偏了。第一次相當於正面提問，稍微動動腦筋就能答出來。問題是第二次，當然也可以答作兩發 15 環，一發 70 環。但應該注意最簡單的答案就是一發 100 環。

誰命中了靶心

3 個孩子進行射擊比賽，用小口徑步槍射擊特製的靶。每個孩子都打了 6 發子彈，命中的環數如下圖所示。統計射擊成績時發現，原來每人都命中了 71 環。但在這 18 發子彈中只有一發命中靶心。現在只知道，孩子甲頭

兩槍命中了 22 環，孩子乙第一槍命中了 3 環。請問，這 3 個孩子中是誰命中了靶心？

答案：首先必須研究這 18 次射擊每次所命中的環數，然後把它們排成 3 列，每列 6 個數，並使 6 個數之和等於 71 環。

唯一排法如下。

第一列：25、20、20、3、2、1，共 71 環；

第 二 列：25、20、10、10、5、1，共 71 環；

第 三 列：50、10、5、3、2、1，共 71 環。

孩子甲打出的頭兩發子彈中了 22 環，所以，他屬第一列，因為只有在此列中才能找到兩數之和是 22。孩子乙第一發子彈命中 3 環，這就是說，他屬於第三列（第二列內沒有數字 3）。這列中還有數 50，因此，孩子乙命中了靶心，而孩子丙屬於第二列。

這裡藏著誰

在下圖中，藏著一位非常熟悉的朋友。你能把他找出來嗎？

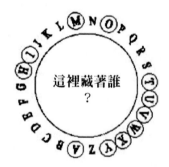

答案：中間一個大圓圈，外邊圍著一圈字母，有些字母周圍畫了一個小圓圈，有些沒有。

這些字母是按照英文字母表的排列順序在大圓周上沿著順時針方向順次排列的。

小圓圈裡面的字母都是左右對稱的，

其餘字母都是左右不對稱的。

如此而已。還能有什麼呢？

玩捉迷藏的遊戲，越是捉不到，心裡越著急，越急越想趕快捉到。不過，要能捉到藏起來的朋友，需要動動腦筋，想想辦法。

讓我們想一想，平時用小圓圈做什麼事呢？

寫出來的草稿，有些字不要了，有些段落不要了，就在它們上面畫個圈，表示刪掉。

假定在上圖中，也是用圓圈表示刪除。把這些小圓圈裡的字母通通刪掉。

剩下來的字母，有些是幾個連在一起成為小組，有些是單獨放著自成一家。數一數各組所含字母的個數，依次是：

JKL（3）、N（1）、PQRS（4）、Z（1）、BCDEFG（6）。連起來成為31416，再加上小數點，恰好是圓周率的常用近似值3.1416。

上升還是下降（1）

如果圖中黑色箭頭向上拉，底下吊著的東西是上升還是下降？

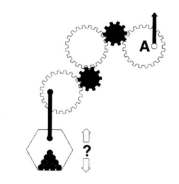

答案：下降。

上升還是下降（2）

如果圖中 A 處的輪子按照圖示轉動，下面的物體是先上升還是下降？

答案：上升。

259

上升還是下降（3）

下面是一組有固定和不固定轉輪組成的組合，如果按圖示的方向轉動搖把，A 和 B 應該上升還是下降？

答案：A 上升，B 下降。

齒輪傳動（1）

當按照下圖中所示的方向轉動把手的時候，4 個重物中哪些會上升？哪些會下降呢？仔細分析一下各個齒輪之間的傳動情況即可得出答案。

答案：A、B 上升，C、D 下降。

齒輪傳動（2）

當轉動控制桿時，哪兩個重物會上升？哪兩個重物會下降？

答案：B、C 上升，A、D 下降。

齒輪傳動（3）

按下圖所示方向拉動繩子時，經過若干齒輪的傳動後，你能判斷出哪些砝碼將上升，哪些砝碼將下降嗎？

答案：2、3、4上升，1、5下降。

圖形思維測驗，強化大腦邏輯能力

453 道有趣的邏輯訓練，沒有你找不到的題目，只有你想不到的答案！

主　　編：張祥斌

發 行 人：黃振庭

出 版 者：崧燁文化事業有限公司

發 行 者：崧燁文化事業有限公司

E-mail：sonbookservice@gmail.com

粉 絲 頁：https://www.facebook.com/
　　　　　sonbookss/

網　　址：https://sonbook.net/

地　　址：台北市中正區重慶南路一段六十一號八
　　　　　樓 815 室

Rm. 815, 8F., No.61, Sec. 1, Chongqing S. Rd.,
Zhongzheng Dist., Taipei City 100, Taiwan

電　　話：(02)2370-3310

傳　　真：(02)2388-1990

印　　刷：京峯彩色印刷有限公司（京峰數位）

律師顧問：廣華律師事務所 張珮琦律師

國家圖書館出版品預行編目資料

圖形思維測驗，強化大腦邏輯能力
: 453 道有趣的邏輯訓練，沒有你找
不到的題目，只有你想不到的答案！
/ 張祥斌主編 . -- 第一版 . -- 臺北市
: 崧燁文化事業有限公司 , 2022.04
　面；　公分
ISBN 978-626-332-288-2(平裝)
1.CST: 益智遊戲
997　　　111004185

定　　價：370 元

發行日期：2022 年 4 月第一版

電子書購買

臉書

蝦皮賣場